U0127186

藝術文獻集成

國朝畫徵録

〔清〕張庚

〔清〕劉瑗

浙江人民美術出版社

圖書在版編目(CIP)數據

國朝畫徵録 /(清)張庚,(清)劉瑗撰;祁晨越點
校.—杭州:浙江人民美術出版社,2019.12
(藝術文獻集成)
ISBN 978-7-5340-7471-4

Ⅰ.①國… Ⅱ.①張… ②劉… ③祁… Ⅲ.①中
國畫－繪畫評論－中國－清代 Ⅳ.①J212.052

中國版本圖書館CIP數據核字(2019)第152675號

國朝畫徵録

〔清〕張 庚 〔清〕劉 瑗 撰
祁晨越 點校

責任編輯　霍西勝　張金輝　羅仕通
責任校對　余雅汝　於國娟
裝幀設計　劉昌鳳
責任印製　陳柏榮

出版發行　浙江人民美術出版社
　　　　　(浙江省杭州市體育場路347號)
網　　址　http://mss.zjcb.com
經　　銷　全國各地新華書店
製　　版　浙江新華圖文製作有限公司
印　　刷　三河市嘉科萬達彩色印刷有限公司
版　　次　2019年12月第1版·第1次印刷
開　　本　880mm×1230mm　1/32
印　　張　8.25
字　　數　124千字
書　　號　ISBN 978-7-5340-7471-4
定　　價　49.80圓

如發現印刷裝訂質量問題,影響閱讀,
請與出版社市場營銷中心聯繫調換。

點校説明

《國朝畫徵録》三卷、《國朝畫徵續録》二卷，清張庚撰。《國朝畫徵補録》二卷，清劉瑗撰。

張庚（一六八五—一七六〇）[二]，原名燾，字溥三，後改今名，字公之干，號浦山，又號瓜田逸史、白苧村桑者、彌伽居士。浙江秀水人。乾隆元年（一作雍正十三年）薦舉博學鴻詞。徐世昌《清儒學案小傳》稱其「不爲科舉業，爲文簡老樸實，詩亦新穎，五七言古體頗見古人堂奥。兼精六法，所作山水氣韻深厚，自成一家。」著作頗豐，有《通鑑綱目釋地糾繆》、《補註》、《國朝畫徵録》、《續録》、《强恕齋文鈔》、《詩鈔》、《五經臆》、《蜀南紀行畧》、《短檠瑣記》、《瓜田詞》等。

《國朝畫徵録》《續録》記清初至乾隆初年畫家，人各一傳，或合傳，論其宗派淵源、造詣深淺，凡畫家有名論精言，多摘入傳。畫作未經寓目，得之傳述者，附録

其姓氏里居與所長之畫，不加品評。偶於傳後作論贊，發揮畫理處尤見精到。余紹

宋稱其「評論得失雖覺有所偏，如推崇麓臺過當，而詘漁山太甚之類，然大體尚不失

其平。」「方蘭坻記其友朱仲嘉言，謂多遺漏。馮冶堂作《畫識》，指其錯誤。然浦山

原以「畫徵」爲名，則遺漏原所不諱，一人之見有限，則錯誤亦難保其必無，不得以此

遽議是書之失。」(《書畫書錄解題》卷一)

《國朝畫徵錄》始撰於康熙六十一年，雍正十三年完稿，乾隆四年於睢州開雕。

後張庚又作《續錄》二卷，初刻時間地點不詳，或在乾隆中期之浙江秀水[二]。有題

京都墨林齋翻刻本。傳入日本後亦經數次翻刻，有寬政九年(一七九七)名古屋靜

觀堂玉潤堂刻本、寬政十年名古屋風月堂刻本等。其書在同光以後流傳甚廣，有同

治八年三元堂刊本及重修本、光緒十三年掃葉山房刻本、光緒十九年積山書局石印

本、光緒二十一年江都劉氏刻本、宣統二年上海中國書畫會石印本等。民國時期又

有有正書局(一九一九，鉛印本)、掃葉山房(一九二二、一九三六，石印本)、神州國

光社(一九三四，鉛印本)等多家機構相繼出版，其間有將書名改作《清朝畫徵

録》者。

劉瑗，號晴江，阜陽人。撰《國朝畫徵補録》二卷，以繼張庚之作，續其所未及，并收其所偶遺。然記敘多簡畧，或爲經眼，或爲轉述，不若張作之精當有法，於畫理亦少己見。所收人物偶有與張作重複者，如南樓老人，與《國朝畫徵録》卷下之陳書爲同一人。《國朝畫徵補録》初刻於道光五年，後未見翻刻。

本次點校，《國朝畫徵録》、《續録》以乾隆時刻本爲底本，參校掃葉山房刻本等，《國朝畫徵補録》以道光刻本爲底本。

註釋

〔一〕張庚生卒年有一六八一——一七五六和一六八五——一七六〇兩种説法。考蔣泰《國朝畫徵録序》：「今年（按：乾隆四年）五十有五，與余同康熙乙丑歲生，而月後余有六也。」又《國朝畫徵續録》卷上「王樹穀」條：「乾隆十六年余（按：張庚）遊武林，於友人齋見其《團扇士女圖》，按所題作

圖歲月，余年已三十有九，可及見其人而不得見。又二十八年，始見其遺筆。」可知張庚生於康熙二十四年（一六八五）。一六八一——一七五六之説當據盛百二《張徵君庚墓誌銘》張庚歿於「乾隆二十一年九月十一日也，年七十六」的記載推算得出。然據《國朝畫徵續録》卷下「馬荃」條：「余⋯⋯乾隆二十三年冬薄遊太倉」，則張庚於乾隆二十三年（一七五八）尚在人世，《墓誌銘》或因成文離張庚去世已久而誤記。

〔二〕張庚晚年還居故里，《國朝畫徵續録》所記有遲至乾隆二十三年者，成書付梓當在其後。又，《續録》卷端題「析津胡振組韭溪校」，胡振組，大興人，貢生，乾隆四年任淮安知府。曾得鈔本《四溟詩話》，其子胡曾校訂付梓，序署「秀水石齋胡曾」時在乾隆十九年，則胡振組去官後或移家秀水。

《國朝畫徵續録》亦極有可能初梓於此。

四

總 目

國朝畫徵錄

蔣敘

《國朝畫徵録》，余友秀水彌伽居士所作也。初，余與居士交，不以畫，亦不知其善畫。余於六法固茫然也，及余從妹倩湯子南溪、余從姪潞相率問業於居士，始知其善畫且佳矣，然究不知其所以佳也。見居士畫，若讀《逍遙遊》，只見海、大魚而已。偶與居士共論《史》、《漢》，乃恍然於畫。夫龍門之紀鉅鹿，若闐聲出紙上；會鴻門，色色在目；又若信陵之候夷門、慶卿之刺祖龍，與夫蘭臺傳博陸率羣臣於太后前奏昌邑，無異懸圖而觀，聳神怵目，夫然後恍然於居士之畫果佳矣。即舉似於居士，居士笑曰：「有是哉。」既而讀其所著《畫徵録》，其論宗法淵源、造詣深淺，皆確然有據，而評騭不肯輕下一字，非深於是者能乎？至若因人以及畫，或因畫以及人，另具奧旨微意，有遺音矣，蓋深有得於史也。因臆其畫氣韻不侔耳。然余於六法固茫然，究只見海、大魚而已。居士與余交且十年，江山遠隔二千里，盍簪爲難，

因與南溪共校而梓之，以慰他年雞鳴風雨之思焉。居士名庚，原名熹，字溥三，既改

今名，易浦山爲號，而字曰公之干，又號瓜田逸史，又號白苧村桑者，近自號彌伽居

士。居士幼孤，家酷貧，太夫人節母金鍼淛自活，撫以成立，國家已建坊表，余有《張

賢母苦節記》。雍正十三年，居士以余再從姪湖北學使者棫原薦，應鴻博詔。今年

五十有五，與余同康熙乙丑歲生，而月後余有六也。乾隆四年，歲在屠維協洽且月，

睢陽濯錦池邊跛者蔣泰敘於雲期書屋。

自敘

《國朝畫徵錄》者，錄國朝之畫家，徵其跡而可信者著於篇，得三卷。凡畫之爲論著之。其或聞諸鑒賞家所稱述者，雖若可信，終未徵其跡也，概從附錄，而止署其姓氏里居與所長之人物、山水、鳥獸、花卉，不敢妄加評騭，漫誇多聞。夫畫道亦微矣，必好學心知，虛懷集益，乃能名家垂世，以稱畫祖。茲所錄正附若干人，其業之足與古大家相抗馳者幾人，然其心思之所注，意趣之所在，蓋有不可得而泯没者。又況俟齋、與也之儔，抱節自貞，不能苟禄，而藉以賦《伐檀》乎？後之論六法者，由其跡而考之，庶幾爲可徵也夫。

余寓目者，幀障之外，及片紙尺縑，其宗派何出，造詣何至，皆可一二推識，竊以鄙見

雍正十三年歲次乙卯，八月中浣，白苧村桑者張庚題於鄂渚試院之山樓。

是録創始於康熙後壬寅，脱稿於雍正乙卯。十餘年間，凡三上京師，一遊豫章，一遊山左，再泛江漢，三至中州，江南則經者數矣。載稿於行笥，凡遇圖畫之可觀者，輒考其人而録之。无妄蔣君一見以爲善，即欲爲余開雕，余自愧所見者窄，未敢也。戊午之夏復來睢陽，南溪湯子見之，亦以爲當急梓，情甚踴躍，遂與无妄共成焉。於戲！二君之高義不可没也，因書之以志感。南溪名之昱，號實齋，文正公斌孫，監丞公沆子。能詩，好畫山水，出入董源、子久兩家，筆極秀穎。以余爲孤竹老馬，常持業商之，虛懷好學，畧可見矣。无妄名泰，字宗仁，鄉賢公奇猷孫，中翰公武臣子。博學工詩古文，負氣節，慎交遊，若意合即比諸金石矣，此古風也。乾隆四年歲次己未，五月望日，庚識於蔣氏之雲期書屋。

題 詞

題國朝畫徵錄

商邱侯肩復龍山

畫徵錄就國朝編，真作瓜田逸史傳。愛殺鴛湖風景好，一樓煙雨駐神仙。

一代名成老畫師，高吟五字臘分題。平生妙擬池塘句，直遡風流晉宋時。

今時選體更誰長，雅調惟君獨擅場。春草吟留佳本在，直令讀者欲焚香。　君選

體詩，方伯陳密山先生欲焚香讀之。

丹青白苧髮婆娑，蜀錦囊盛粉墨多。　收盡名區好山水，端憑居士老維摩。

浮蹤十載客西州，愛向雲期書屋留。　最好髯翁謂雲期先生同甲子，青山白社集朋游。

畫松圖贈好盤桓居士曾爲余作松圖，老樹凌霜耐歲寒。　記否夷門歌未竟余有畫松

歌，秋風回首憶長安。

徵書曾一到瓜田，去住青門已往年。賦草吟花今未少，好從詩景話江天。

高義刊書名自齊，應推无妄與南溪。一時裝本人爭購，濯錦池邊日正西。

目録

目録

一五

附妓女倩扶　吳媛　豐質 …

附　録

黎遂球　袁樞 ……………………

校勘記

〔一〕正文多「徐燦心附」四字。

〔二〕正文「周禮」下多「姜廷幹」三字。

〔三〕正文標目「沈行」在「顧見龍」、「濮璜」之間，非小字附録。「俞素」，正文作「俞培」。

〔四〕「壁」，正文作「壁」。

〔五〕正文「閨秀徐粲」條在「閨秀顧媚」條之後。

〔六〕正文「閨秀陳書」條在「閨秀李因」條之後。

〔七〕正文「閨秀吳應貞」條在「閨秀沈彥選」條之後。

國朝畫徵録卷上

八大山人　朱重容附

八大山人，有仙才，隱於書畫。題跋多奇致，不甚解。書法有晉唐風格。畫擅山水、花鳥、竹木，筆情縱恣，不泥成法，而蒼勁圓晬，時有逸氣，所謂拙規矩於方圓、鄙精研於彩繪者也。襟懷浩落，慷慨嘯歌，世目以狂。及逢知己，十日五日盡其能，又何專也。山人江西人，或曰姓朱氏，名耷，擔，入聲。字雪個，故石城府王孫也，甲申後號八大山人。或曰山人固高僧，嘗持《八大人覺經》，因以爲號。余每見山人書畫，款題「八大」二字，必聯綴其畫，「山人」二字亦然，類「哭之」、「笑之」字意蓋有在也。又寧獻王九世孫重容，字子莊，亂後隱居南昌之蓼洲，能詩工書，善蘭竹小品。

白苧村桑者曰：《隆科寶記》云：山人書得董華亭筆意。非是。又云：畫之最佳者，松、蓮、石三品。然亦不止是也。余遊南昌，裘孝廉曰菊謂余曰：山人畫筆固以簡畧勝，不知其精密者尤妙絕時人，第不能多得耳。至若賈人所持贗本之最惡者，不必眼明人始能辨之。

王時敏　王撰

太原王時敏，字遜之，號煙客，太倉人，相國文肅公錫爵孫，翰林衡子也。資性穎異，淹雅博物，工詩文，善書，尤長八分，而於畫有特慧，少時即爲董宗伯其昌、陳徵君繼儒所深賞。於時宗伯綜攬古今，闡發幽奧，一歸於正，方之禪室，可備傳燈一宗，真源嫡派，煙客實親得之。先是，文肅公以暮年抱孫，鍾愛彌甚，居之別業，以優裕其好古之心，故所得有深焉者。家本富於收藏，及遇名跡，不惜多金購之，如李營邱《山陰泛雪圖》，費至二十鎰。每得一祕軸，閉閣沉思，瞪目不語，遇有賞會，則繞牀大叫，拊掌跳躍，不自知其酣狂也。嘗擇古跡之法備氣至者二十四幅爲縮本，裝成

巨册，載在行笥，出入與俱，以時模楷，故凡布置設施、鈎勒斫拂、水暈墨彰，悉有根柢。於大癡墨妙，早歲即窮閫奧，晚年益臻神化，世之論一峯老人正法眼藏者，必歸於公。以陰官至奉常，然淡於仕進，優游筆墨，嘯詠煙霞，爲國朝畫苑領袖。平生愛才若渴，不倦仰世俗，以故四方工畫者踵接於門，得其指授，無不知名於時，海虞王翬其首也。卒年八十有九。子撰，傳其大癡法，亦古秀。孫原祁，世其業而精之，推重於時，自有傳。

白苧村桑者曰：余聞公家居時，廉州太守挈王翬來謁，翬方少，公與之論究，歎爲古人復出，爲揄揚名公卿間，至詘己右之。翬家故貧，周恤亦備至，故翬得成絕藝，聲稱後世。吾鄉倦圃曹公，拔拔竹垞朱彝尊、秋錦李良年於童年，遂成一代名人，美有所先，於此益信。鄉使王翬不遇二王，朱、李不遭倦圃，安知不悒鬱風塵而終老也。或謂鹽車之驥、豐獄之劍，其聲光激射，終有不可得而掩者，惟其然，而伯樂、張華尤令人慨想已。

丁元公

丁元公，字原躬，嘉興布衣。性孤潔，寡交遊，善書，詩有奇思。畫兼山水、人物、佛像、老而秀，工而不纖。寫關壯繆真像，凜然有生氣。後髡髮爲僧，號曰願菴，蓋其胸懷有不可一世者，而知原躬者只原躬，原躬隱矣。《靜志居詩話》云：元公書畫俱逸品，兼精繆篆，詩亦不屑作庸熟語。

陳洪綬　陳字附

陳洪綬，字章侯，號老蓮，甲申後自稱悔遲，諸暨人。工人物，年四歲過婦翁家，見新堊壁，登案畫關壯繆像，長八九尺，婦翁見之驚異，遂扃其室以崇奉之。洪綬畫人物，軀幹偉岸，衣紋清圓細勁，兼有公麟、子昂之妙。設色學吳生法，其力量氣局超拔磊落，在仇、唐之上，蓋三百年無此筆墨也。少時渡錢塘，摺杭州府學公麟七十二賢石刻，閉戶臨摹，數摹而數變之。又嘗摹周景元《美人圖》至再四，猶不已，人指

所摹者謂之曰：「此已勝元本，猶嗛嗛，何也？」曰：「此所以不及也。吾畫易見好，則能事猶未盡。周本至能，而若無能，此難能也。」洪綬嘗爲諸生，崇禎間召入爲供奉，不拜，尋以兵罷。監國中待詔，南都破，爲固山額真所得，固山慕其名，優遇之，後亡歸，卒於家。時順天崔子忠亦善人物，與洪綬齊名，號「南陳北崔」。子忠，字道毋，府庠生，甲申走入土室而死，已見畫譜。老蓮子字，字無名，號小蓮，亦以人物名於時。

項聖謨　項玉筍　項奎

秀水項聖謨，子京孫也，字孔彰，號易菴，又號胥山樵。善畫，初學文衡山，後擴於宋而取韻於元，其花草、松竹、木石尤精妙。董文敏跋其畫册云：「孔彰此册衆美畢臻，樹石屋宇、花卉人物皆與宋人血戰，而山水又兼元人氣韻，所謂士氣、作家俱備。項子京有此文孫，不負好古鑒賞，百年食報之勝事矣。」客有以酒餉孔彰者，越數日，索其鐔，已爲游兵所擊，孔彰遂畫一空鐔償之，中作桃柳兩三枝，或斜倚，或倒

垂，丰姿婉約，綽有餘妍，上題五言長古紀之。余少時於祖母舅唐明府家見是圖，今不知所歸矣。所著有《朗雲堂集》。從子玉筍，字嵋雪，知竟陵縣，工墨蘭。兄徽謨，亦善畫。徽謨子奎，字子聚，號東井，邑庠生。山水學元人，好用禿筆，多水墨，兼長蘭竹。

白苧村桑者曰：吾里山水自孔彰後，惟鮑濟其庶乎？萬弘道次之。陳楷山猶有士人氣，然晚年筆疎漫矣，蓋根本薄而功力淺也。至若朱球、殷氏之徒，曷足紀哉？近日學者雖稍知宗傳，力脫浙習，率又議論多而成功少。噫！一藝之微成者，亦如麟角之難乎？

魯得之　諸昇　王嶧　俞俊　陳一元附

魯得之，字孔孫，號千巖，錢塘人，僑寓嘉興。善書，工墨竹，發竿爽勁，掃葉清利，直由仲圭而追蹤文、蘇矣。李太僕日華稱爲翰墨中精猛之將，知言哉。晚年右臂不仁，以左手畫風竹，尤有致。繼起者推仁和諸昇、山陰王嶧。昇字日如，號曦菴，

筆亦勁利，然失之勻矣。師昇法者，錢塘俞俊，字秀登，頗能出藍。新城有陳一元者，亦善竹，亦有名，蓋國初人也。

白苧村桑者曰：余見梅道人《墨竹圖》，畫葉皆四五相聚，層疊疏密，自爲間破，惟出梢及起枝處或以一兩筆取勢，從無虛筆點踢襯貼。又嘗見夏仲昭墨跡，極疏散瀟灑之致，亦無點踢襯筆。因思今之講孤一迸二、攢三聚五、重分疊个、細筆虛攢者，拘矣。蓋欲避勻而不知失之碎也。墨竹出於雙鈎，唐宋人雙鈎皆長葉疊綴，不用細碎補苴。余所以謂虛筆點踢爲墨竹之大弊也，附識以質世之工是技者。

張宏

張宏，字君度，號鶴澗，吳人。工山水，蒼勁雅秀，蕭疎淡遠，吳中學者都尊之。余嘗見其《滄浪漁笛圖》、《松栢同春圖》，不讓元人妙品。

金俊明 金侃 黃玢附

金俊明，初名袞，字九章，後更今名，字孝章，自號不寐道人，吳人。少從父宦遊寧夏，馳騎游獵，任俠自喜。既歸，始折節讀書，補縣學生。入復社，才名籍甚。兵後隱居市廛。《古歡錄》：孝章初為諸生，一日，筮《焦氏易》，得蠱之艮，曰：「天將欲我高尚其志乎？」遂謝去，杜門備書自給。善書畫，長於梅竹。嘗畫梅寄新城王阮亭，孝章歿，阮亭賦詩云：「拗取銅坑玉一枝，江南春贈隴頭時。到來已是塵沙劫，賦得瑤華寄阿誰。一幅生綃千載意，當年五字寫柴桑，原注：先生曾寫陶淵明詩見寄。又寄孤山世外香。也應配食水仙王。」卒時年七十四，門人私諡貞孝先生。所著有《春草閒房詩集》、《退量稿》。子侃，字亦陶，傳其學，兼長青綠山水，得同里黃玢法。玢字憲尹，號怡谷，有學行，工山水，著聲於吳。

傅山 傅眉 牛樞暐附

傅山，字青主，一字公之他，太原人。少聰慧，博通經史諸子。崇禎間袁臨侯督學山西，爲巡按御史張孫振誣劾，被逮。山橐饘左右，伏闕上書，白其冤。馬君常作《義士傳》比之裴瑜、魏劭。亂後爲道士裝，以醫爲業。康熙己未徵聘至京，以老病辭，授中書舍人歸。山工詩文，善畫山水，皴擦不多，邱壑磊砢，以骨勝。墨竹亦有氣。兼長分隸書及金石篆刻。子眉，字壽毛，亦工畫，善作古賦。時有牛樞暐者，字孝標，順天人。品行共輓一車，逆旅篝燈，課讀詰旦，成誦乃行。善山水，有《柴門竹深圖》，漁洋山人有詩。清高，不事趨謁，亦業醫，賣藥自給。

邵彌

邵彌，字僧彌，號瓜疇，吳人。神清頎瘦，迂癖不諧俗，故梅村詩有「一生迂癖爲人尤，僮僕竊罵妻孥愁，瘦如黃鵠閒如鷗」之句。善山水，學荊、關，清瘦枯逸、閒情

冷致如其人。書得鍾太傅法，圓秀多姿。僧彌作畫本矜貴，近日吳下得其跡者，等諸古人遺墨矣。

鄒之麟 萬壽祺附

鄒之麟，字臣虎，號衣白，萬曆庚戌進士。授工部主事[一]，未幾歸職。福王起爲尚寶丞，遷都憲。南都破，還里，自號逸老，又自號昧菴。善山水，摹法黃子久，觀其勾勒點拂，縱橫恣肆，胸中殆亦有磈磊歟？而用筆自圓勁古秀。徐州萬年少嘗介任城僧郢子求臣虎畫，上題一偈云：「畫畫者誰寄畫者誰，一爲居士兩爲僧。江山筆墨渾閒事，何日同參最上乘。」又跋云：「海內如萬道人，不可不爲之畫。傳此畫者，又不可少郢子。」其自矜重如此。萬年少者，名壽祺。讀書有宿慧，工詩文，舉崇禎庚午孝廉。國變，儒衣僧帽，往來吳楚間，世稱萬道人。工畫士女及白描人物，頗自矜惜，非重直不售也。兼精篆刻，書法顏魯公而變之，所著有《隰西堂集》。

周容

周容，字鄮山，鄞縣人，明諸生，入國朝不試。其詩少即見知於錢宗伯受之、黃徵君太沖。善書工畫，疎木枯石自率胸臆，蕭然遠俗，不拘拘於宗法也。容於滄桑之交，嘗渡蛟門脫友人之厄，幾死不悔。康熙己未歲，有欲以博學鴻詞薦之，笑曰：「吾雖周容，實商容也。」遂止。所著有《春涵堂集》。

徐枋

徐枋，字昭法，號俟齋，長洲人，崇禎壬午舉人。父少詹事汧，乙酉殉難，枋遂隱居上沙，土室樹屋，邈與世隔，人莫得見也。家極貧，非力不食，賣畫賣筍以自存。躬效老圃，蔬韭外多藝南瓜，夏秋間往往藉以晨炊，即至藜藿不糁，人終難強以一錢餽也。守約固窮，四十年如一日。潛菴湯文正公撫吳時，重慕其人，兩屏驪從來訪，不得一面，時并高之。山水有巨然法，亦間作倪、黃邱壑，布置穩妥，不事奇異，用筆

極整飭工緻，墨氣淹漬明淨，不設色。書多草，法《十七帖》，俱爲世所重。所著有《俟齋集》。《靜志居詩話》：孝廉高蹈者吳越居多，始終裹足不入城府者，吾郡李潛夫、巢端明及吳中徐昭法，此外不槪見。昭法歿最晚，故名尤重，江左得其詩畫，不啻珊瑚鈎也。

白苧村桑者曰：余聞寧都魏叔子過嘉興，訪李潛夫，潛夫方絕糧，叔子探囊得銀五錢，爲之買米。因作書與周青士，屬其集知交數人，每月爲潛夫給盤餐。昭法見書稿曰：「君意良厚，但李君不肯受人餽，君力量不能，聽其餓死，可也。」嗚呼！先生之處李君，與先生平日之自處，俱見之矣。

趙澄　趙申　趙建附

趙澄，字雪江，潁州人。博學能詩，工山水，潑墨細謹，兩擅其長。孟津王宗伯鐸云：「雪江，布衣老畫師也。學宗范寬、李唐、董北苑諸家，尤善臨摹。」王阮亭詩云：「雪江老筆妙入神，臨摹古本幾亂真。即教唐宋多能手，未必常逢如此人。」晚年得漢銅章，文曰「趙澄」，凡得意之作皆用此章。兼長寫照，周櫟園極稱之。子申，

字坦公；孫建，俱以畫名。

程邃

程邃，字穆倩，歙人，自號江東布衣，又自號垢道人。博學工詩文，善山水，純用枯筆，寫巨然法別具神味。邃品行端愨，敦崇氣節，從漳浦黃公道周、清江楊公廷麟遊，所談論皆國家急要，名公卿多折節交之。其後秀水曹侍郎溶遇於維揚，作長歌以贈，感慨悲懷，不勝俯仰，末復勉其自重，侍郎蓋心有傷也。邃虛懷善下，尤好獎譽韋布之士，以故人益重之。善鑒別古書畫及銅玉之器，家藏亦夥，非得重直不售。精金石篆刻。

徐柏齡　　徐燦心附

徐柏齡，字節之，嘉興人。父弘澤，善山水，名與同里李同卿日華、華亭陳徵君繼儒相埒。柏齡世其學，兼善花草。舉崇禎庚午孝廉，署永嘉儒學教諭。後南都破，遂

自甌間道入閩，尋匿羅陽之天闕山。亂定歸里，逃禪以自晦，卒年七十二，秀水朱太史彝尊誌其墓。子燦心，字青螺，亦善畫花鳥。

惲本初

惲本初，字道生，後改名向，號香山，武進人。明經博學，有文名。崇禎間舉賢良方正，授中書舍人，不拜。工山水，學董、巨二家法，懸筆中鋒，骨力圓勁，而用墨濃濕，縱橫淋漓，自成一派。晚乃斂筆於倪、黃。宋漫堂云：「香山畫有二種：一種氣厚力沉，全學董源，爲早年筆；一種惜墨如金，翛然自遠，意興在倪、黃之間，晚年筆也。」斯言得之。所著有《畫旨》四卷，孫阿滙序。

龔賢　樊圻　吳宏　胡造　樊雲　高蔭　鄒坤　高岑　高遇　鄒喆

葉欣　謝蓀　鄒冰附

龔賢，字半千，號柴丈人，家崑山，流寓金陵。爲人有古風，工詩文，有《香草堂

集》若干卷，善書畫。家貧，歿不能具棺殮，會曲阜孔東塘客游金陵，爲經理其後事，撫其孤子，收其遺文。半千畫筆得北苑法，沉雄深厚，蒼老矣，惜秀韻不足耳。同時有聲者：樊圻，字會公；高岑，字蔚生；鄒喆，典之子，字方魯；吳宏，字遠度；葉欣，字榮木；胡造，字石公；謝蓀，字□□，號金陵八家。東塘贈會公詩云：「叉頭挑出古雲煙，混入時流乞畫錢。內府收藏君總在，標題半是啓禎年。」觀此可想見其人矣。方魯本吳人，後家金陵，山水工穩而有古氣，兼長花草。鈎勒傅染有王若水風格。遠度山水亦入能品。華亭錢柏齡題其畫，有「吳君潑墨雄江東，氣格不落丹青中。得名海內三十載，素髯欲改朱顏紅」之句，其見稱於士人如此。石公筆亦雅雋。其餘四人未見其跡。會公子雲，字青若，蔚生子蔭，字嘉樹，姪遇，字兩吉；方魯子坤，字子貞，孫冰，字雪度，皆以世業名江淮間。青若筆蒼老有合處。欣，無錫人，寓居金陵。

顧知

顧知，字爾昭，號埜魚，錢塘人。善山水，鈎斫拂曳如作草書，縱恣橫逸，不拘繩墨，六長所謂粗鹵求筆者也。余聞其爲人牢愁抑鬱，蓋欲借畫以發抒者。又於友人處見其所做米氏雲山小幅，筆情墨趣瀟灑天真，氣味極清古。梅竹亦佳妙。

藍瑛　藍濤

藍瑛，字田叔，號蜨叟，錢塘人。山水法宋元諸家，晚乃自成一格。偉峻老幹，大幅尤長，兼工人物、花鳥、梅竹，名盛於時。畫之有浙派，始自戴進，至藍爲極，故識者不貴。子濤，號雪坪，世其業。余嘗見其《衰梧叢菊圖》，頗有舊法，而樹石則仍父習也。

白苧村桑者曰：余少時聞鄉前輩論畫，每至宋旭、藍瑛，輒深詆娸之。後見宋所畫《輞川圖卷》，不襲元本，自出機杼，皴擦則用黃鶴山樵法，恣極浚邃，而一出自

然，實爲有明一代作手，不獨不可詆娸，乃學者所當急摹者也。奈何與田叔一例抹倒，前輩之論畫疏矣。吾鄉至今沿習其說，故當呿辯其冤也。雖然，名人手跡恒多贋本，是又在學者善別之。

楊芝 徐人龍 顧升 董旭

楊芝，錢塘人，善人物、仙佛、鬼判，筆力雄健縱恣，不假思慮，援筆立成。特長於尋丈大體，愈大愈妙。西湖天竺寺壁觀自在像是其筆也，惜不戒於火。芝嘗自言曰：「安得三十丈大壁，磨墨一缸，以田家除場大帚蘸之，乘快馬以掃數筆，庶幾手臂方舒而心胸以暢也。」第不善作小幅，故流傳絕少。同里有徐人龍者，亦長仙佛鬼判，力雖遜於楊，然一時罕匹矣。其後有顧升、董旭者，并以善畫大人物名，而升筆稍不俗。升字隅東，生而掌有文成「升」字，遂名升。

王土

王土，字子毛，柘城人也，寓居商邱。善花鳥竹石，多墨筆。余遊梁宋間，見其《牡丹桃花圖》、《竹木睡雅圖》，結構不落時蹊，沉厚遒媚，有林以善風格。又見大幅墨竹，勁竿俊葉，復出風塵，學者所當宗法也。常詢其里人，未聞有稱其畫爲佳者，因慨士之湮没不彰者多矣，豈獨一善畫之王土子毛也哉？

顧樵　桑豸　宋瑜　卜舜年　湯豹處附

顧樵，字樵水，吳江人。有詩名，善山水，學石田翁，與族人茂倫、同里徐松之并稱高人。嘗摘取阮亭詩句，爲圖贈之，阮亭賦詩以答。又嘗以山水小幅過貽竹垞，竹垞集杜詩贈之。阮亭詩名重天下，人思得其篇章。揚州桑楚執豸，宋不撝瑜皆摘竹垞集杜詩贈之，故阮亭答樵詩有「江淮好事多，圖畫煩好手」之句，蓋謂桑、宋也。其詩句爲圖以贈，故阮亭答樵詩有「江淮好事多，圖畫煩好手」之句，蓋謂桑、宋也。

樵同邑卜舜年，字孟碩，亦工畫。少即見賞於陳眉公、董思白，亂後佯狂，卒年三十

二。臨歿之歲，人有乞其書畫者，但題「泥無身」云。舜年家盛澤鎮。盛澤又有湯豹處者，字雨七，特善畫水，窮盡變態，鈕玉樵極稱之。

周燦

周燦，字光甫，號闇昭，吳江人。前崇禎辛未進士，巡按江西，聞京師失守，脫身懷印歸里，以詩畫自娛，其族姓多有其跡。率畧疎落，蓋意在白石翁者。所著有《西巡政畧》。

白苧村桑者曰：闇昭四世祖恭肅公諱用，號白川，畫筆高雅，無一點時史氣。今所傳《觀泉圖》，布置渲染具有法度，又非御史之寄興比也。

余正元

余正元，字中山，睢州人，前明崇禎癸未進士。官山東清河縣令，僅七日，流寇變，懷印去，居州東北郊，署其門曰「青苔日厚」。開鶴林社造就後學，足跡不入城

市，自號雪崖樵者。善草書，山水自寫胸臆，雖不入格，而意趣自雅。

張穆

張穆，字穆之，號鐵橋，東莞布衣也。善詩，著《鐵橋山人稿》。畫馬為嶺表好手。歸安韓純玉題其畫馬詩云：「鐵橋年已七十五，醉裏蹁躚拔劍舞。餘勇猶令筆墨飛，迅掃驊騮力如虎。維裵蕭蕭古白楊，四蹄卓立明秋霜。昂然顧盼氣深穩，風鬃霧鬣非尋常。用之疆場一敵萬，如何閒置荒坰畔。壯心烈士悲暮年，永日披圖發長歎。」蓋惜其老而不遇也。嘗讀書於羅浮山石洞，得其山嵐隱見，故畫山水亦有生氣。善擊劍，身長三尺，年八十餘，步履如飛。

查士標　何文煌

查士標，字二瞻，號梅壑散人，海陽人。前諸生，尋弃舉子業，專事書畫。家故饒裕，多鼎彝及宋元人真跡，遂精鑒別。畫初學倪高士，後參以梅華道人、董文敏筆

法，用筆不多，惜墨如金，風神懶散，氣韻荒寒，逸品也。見王石谷畫愛之，延至家，乞其潑墨作雲西、雲林、大癡、仲圭四家筆法，蓋有所資取也。晚年技益超邁，直窺元人之奧。嘗作《師子林册》宋漫堂得之爲快。年八十四，卒於維揚，漫堂爲立傳，并序行其詩。二瞻性疎懶，嗜臥，或日晡而起，畏接賓客，蓋有託而逃焉。先時有王額駙者，貴甚，擁高貲，人冀一見不可得，三顧二瞻，終不答。無何，王敗，人以是服其先見。生平無疾言危論，見後輩書畫必獎譽之，故名高而人不忌，與同里孫逸、汪之瑞、釋弘仁稱四大家。書法純學華亭，足亂真本。弟子何文煌，字昭夏，號竹坡，畫筆超老，趾及踵矣，書亦得其法焉。

謝彬　郭鞏　徐易　沈韶　劉祥生　張琦　張遠　沈紀　黃谷附

謝彬，字文侯，上虞人，家於錢塘。工寫真，受學於閩人曾波臣鯨，筆法大進，爲傳神妙手，名聞南北，價重藝林。波臣弟子甚眾，其拔萃者，文侯而外，莆田郭鞏，字無疆；山陰徐易，字象九；華亭沈韶，字爾調；汀州劉祥生，字瑞生；嘉興張琦，字

玉可；海鹽張遠，字子游；秀水沈紀，字聿修，皆不問妍媸老幼，靡不神肖，正如養氏之射百發而不一失也。庚先大父耿愚公遺像爲聿修筆，歲時展挂，藹然之致如親接矣。子松年，世其業。子游，無錫人，少學寫真於冥南黃谷，谷攜至海鹽，遂家焉。後復受法於曾鯨，然子姓至今猶俎豆黃氏。嘗聞前輩稱谷亦寫真好手，惜未見其業。子游子淮，字得思。

戴思望

戴思望，字懷古，休寧人。能詩詞，工書法。畫宗元人，峯巒林壑，清疎澹蕩，秀逸膏潤，寢入其室矣。每一藝成，輒自矜爲希世之寶。性狷介，有潔癖，妻死不再娶。扁舟往來三吳兩浙間，遇佳山水輒留戀不忍去，聞畫家輒訪友之，然不肯輕許可。能鼓琴，善諧笑，或有時旬日不語，人謂癡絕類虎頭。卒搆風疾而歿。

白苧村桑者曰：余見懷古所臨名跡稿本，如王摩詰《峨嵋雪霽圖》、王叔明《修竹遠山圖》、江貫道《秋林孤嶂圖》，每於山石林木間必加評語，即此足以見其好學，

亦足以覘其癡癖矣。

文點

文點，字與也，號南雲山樵，長洲人。衡山裔孫，祖相國震孟，父秉，承蔭，遭亂家破，不仕。點依墓田以居，遂棄舉子業，肆力於詩古文辭，兼善書畫。嘗舍於城中慧慶寺，賣書畫以給衣食，然人不得以多金迫促也。巡撫湯文正公屏車騎入寺，訪治吳之要，所論皆採行，而未嘗有私謁，湯公益重之。年七十卒於竹塢，太史朱彝尊誌其墓。所著有詩文集共十四卷。點卒後數年，族人某需次引見於暢春苑，聖祖問曰：「文點是你何人？」則知點之名早達於宮禁矣。山水用筆細秀，多點染，暈潤迷離，蓋以墨勝也。兼善人物，尤長松竹小品，筆墨極文雅，松身好點苔，故時人戲曰：「文點松，文也文，點也點。」

張風

張風，字大風，上元人。前諸生，亂後棄去，家極貧，居僅容膝，妻亡不再娶。善畫山水花草，無師承，以己意爲之，頗有自得之樂。筆墨中之散仙也。畫尾署「真香佛空四海」，或稱「昇州道士」。嘗遊燕趙間，公卿爭迎致之，大風揮灑以應。有中貴子招飲，欲館之，大風起立，瞠視不答，酒罷引去。後歸金陵，寓居精舍。所著有《雙鏡菴詩》、《上藥亭詩餘》、《楞嚴綱領》、《一門反切》，其反切法甚簡，只用音和一門，爲生平最得意之作。

蕭雲從　孫逸

蕭雲從，字尺木，號無悶道人，當塗人也。明經不仕，善山水，不專宗法，自成一家，筆亦清快可喜，與孫逸齊名，兼長人物。嘗於采石太白樓下四壁畫《五嶽圖》，宋漫堂爲長歌，鐫諸石。平生所畫《太平景》、《離騷圖》，好事者鏤板以傳。著書等

身，藏於家。嘗取杜詩七律中之仄體者，考其字之平仄、聲之出處，悉得文從字順、音律叶和，援引古今，出入經史百家，考據誠精確矣，然亦好奇之一蔽也，善讀杜詩者豈其然乎？孫逸，字無逸，號疎林，海陽人，流寓蕪湖。山水兼法南北宗各家，人以爲文待詔後身。歙令靳某所雕《歙山二十四圖》，是其筆也。前與查士標、汪之瑞、釋漸江稱四大家，其後復稱「孫蕭」云。

孟永光 黑壽 赫頤 張篤行附

孟永光，字月心，山陰人。工人物寫真，受業於孫克弘。後遊遼東，從龍入燕，性高曠，不樂仕進，以畫祇候內廷，爲世祖所眷，命內侍張篤行受其筆法。滿洲黑壽，亦高尚不仕，樂與江浙文士遊，人稱滿洲高士。善畫山水，學董文敏。又有赫頤一作奕，號澹士，山水宗法元人而獨開生面，峯巒渾厚，草木華滋，迥異時流，豪傑士也，官大司空。

程正揆

程正揆，字端伯，號鞠陵，又號青谿道人，孝感人。崇禎辛未進士，名正葵，選翰林，入國朝改正揆，爲光禄卿，官至少司空。善山水，初師董華亭，得其指授。後則自出機軸，多秃筆，枯勁簡老，設色穠湛。余最賞其水墨木石一圖，作兩枯樹，一濃一淡，極意交插，而疎柯勁幹，意致生拙，脱盡畫習。潑墨作巨石於下，亦有别趣，元人妙品也。端伯論畫嘗云：「北宋人千邱萬壑，無一筆不減；元人枯枝瘦石，無一筆不繁。」其言最精。其印有「先代一人師」。工法書，查梅壑云：「昔人論書云，既得平正，須追奇險，青溪書得之矣。」

吴偉業

吴偉業，字駿公，號梅村，太倉人。前明崇禎辛未進士，廷試一甲二名，國朝官至祭酒。博學工詩，名滿區宇。山水得董、黄法，清疎韶秀，風神自足，可貴也。與

董思白、王煙客等友善，作《畫中九友歌》以紀之。九友爲董玄宰、王煙客、王元照、邵長蘅、楊龍友、程孟陽、張爾唯、卞潤甫、邵僧彌[二]。

王鑑

琅琊王鑑，字元照，太倉人，弇州先生孫。精通畫理，摹古尤長，凡四朝名繪，見輒臨摹，務肖其神而後已。故其筆法度越凡流，直追古哲，而於董、巨尤爲深詣。皴擦爽朗嚴重，暈以沉雄古逸之氣，誠爲先民遺矩、後學指南。元照視太原煙客爲子姪行，而年實相若，互相砥礪，并臻其妙。世之論六法者，以兩先生有開繼之功焉，知言哉。由進士起家，曾爲廉州太守，人稱王廉州。祭酒吳駿公《送元照還山詩》云：「始興公子舊諸侯，丹荔紅蕉嶺外遊。席帽京塵渾忘却，被人强喚作廉州。」

王鐸　戴明説附

王鐸，字覺斯，孟津人。天啓壬戌進士，入翰林，南都再造，召入内閣。後仕國

朝，官至尚書，謚文安。性情高爽，偉軀幹，美鬚髯，見者傾倒。博學好古，工詩古文，有集行世。書法有《擬山園》石刻，諸體悉備。畫山水宗荆、關，邱壑偉峻，皴擦不多，以暈染作氣，傅以淡色，沉沉豐蔚，意趣自別。嘗與戴嚴犖書云：「畫寂寂無餘情，如倪雲林一流，雖墨有淡致，不免枯乾，尫羸病夫，奄奄氣息，即謂之輕秀，薄弱甚矣，大家弗然。」又云：「以境界奇創，然後生以氣暈，乃爲勝，可奪造化。」其持論如此。間作花草，亦超脫名貴。戴嚴犖者，滄州人，名明説，字道默，嚴犖其號也。

崇禎甲戌進士，善山水墨竹，國朝官至尚書。

白苧村桑者曰：余於睢州蔣郎中泰家，見所藏覺斯爲袁石憲寫大楷一卷，法兼篆隸，筆筆可喜。明季工書者推董文敏，文敏之丰神瀟灑，一時固無有及者，若據此卷之用筆，險勁沉着，有錐沙印泥之妙，文敏當遜一籌。

馮源濟　馬頎　方大猷　鄭梁　錢朝鼎　劉體仁　莊冏生　王崇簡

鍾諤　張恂　嚴沆　米漢雯　高層雲　法若真　梁鉉　邵方　趙嗣美　季開生

王含光　朱虛　王有年附

國朝士大夫多好筆墨，或山水，或花草，或蘭竹，各隨其所好而專精之。其宗法或宋或元，或沈、董，用筆有枯秀，有淹潤，亦各隨其性而自成一風裁。以余所見者，馮源濟，字胎仙，涿州人，山水學董、黃，布置宏闊，筆墨深厚。馬頎，字頎公，杞縣人，官推官。善山水花草，天資敏妙，提筆即象物。嘗畫紅梅一幀，以秃筆作老幹，點破脂於梢爲疎花，古氣渾穆，有八大山人風骨。方大猷，字歐餘，號唵嚧，烏程人，官山東巡撫，以事鑴級爲河道。山水學董，間爲倪、黃，多濕筆。嘗畫河灘小景，題曰：「十二載河干，只記得者个。」工書善詩，河南考城最多其跡。鄭梁，字禹梅，慈溪人，高州刺史[三]。善山水，暮年右臂不仁，以左手畫，更饒別致。工詩，有《曉行詩》最佳，人呼爲「鄭曉行」。錢朝鼎，字禹九，號黍谷，常熟人，官太常卿。善蘭竹及

折枝花，得法於孫克弘。劉體仁，字公㦤，潁州人，官銓曹。善山水，疏林石跡，寓興天真。工詩文，爲阮亭所厚。莊同生，號澹菴居士，武進人，山水小景荒率有筆趣墨蘭亦秀發。王崇簡，字敬哉，宛平人，官大宗伯，善米氏雲山。鍾諤，字一士，益都人，官觀察，山水宗王右丞。知其名而未見其跡者，則有秦中張恂，錢塘嚴沆，順天米漢雯，字紫來，官侍講，華亭高層雲，字澹園，官太常卿，膠州法若真，字黃石，澤州以五經博士通籍，官至布政，三原梁鉉，字子遠，官尚書，吉州邵方，字咸亭，趙嗣美，泰興季開生，字天中，官銓部，山西王含光，字鶴山，官參政，曹州朱虛，字介菴，官司理，金谿王有年，字硯田。共十有二人，畧紀其姓字，以俟訪觀。

章詔

章詔，字廷綸，不知何許人也，爲洪承疇幕中士。工墨竹，長於大幅，整而不勻，繁密而不結，能品也。與黃土[四]并驅爭先，非流輩所及。

王武 張畫 周禮 姜廷幹附

王武，字勤中，吳人，文恪公鏊六世孫，以諸生入太學。工畫花草，多逸筆，點綴流麗多風。王奉常稱之曰：「近代寫生，率有畫院習，獨勤中神韻生動，當在妙品中。」篤論也。名重於時，性樂易，不設城府，平生不趨謁權貴。晚年自號忘菴，卒年五十有九。弟子張畫，字文始，號研山，長洲人。周禮，字令邑，同里人。時山陰姜廷幹，字綺季，亦工寫生，極有名。廷幹，大宗伯逢元〔五〕子也。

張漣

張漣，字南垣，華亭人，徙居秀水。少學畫山水，兼善寫真，後即以其畫意疊石，故畫遂掩，而疊石特名。其所疊之邱壑皆有倣傚，若荊、關、董、巨、黃、王、倪、吳，一一逼肖。吳駿公曰：「南垣疊石，人莫能及。」為立傳傳之。

陳舒 朱絪

陳舒，字原舒，號道山，華亭人，僑居江寧。工花草，設色寫意，荒幹亂叢，若絕不經意者，而結構多姿趣，尤長畫荷。好用熟紙，是其短也。間作山水小景，亦疏秀閒冷。所題詩句皆草書，頗有法。周櫟園《讀畫錄》云：「原舒素豪邁，嘗遊東牟，登蓬萊閣，憑欄觀海，獨舉數大白，旁若無人，索筆書『眇乎小矣』四字，一貴客稍以語侵之，原舒攘臂起，欲持投海中，座客驚駭，力勸乃止。」又有朱絪者，不知何許人，亦善花草，寫意多碎筆，亦自有致。

沈治

沈治，字約菴，秀水人，庠生。山水有同里項氏家風，小幅册頁為長。造詣雖未能超拔，然亦我鄉前輩之卓卓者，不可沒也。

校勘記

〔一〕「工部」，掃葉山房本作「刑部」。考光緒《武進陽湖合志》卷二六：「鄒之麟，字臣虎，萬曆庚戌進士，官工部主事。」

〔二〕「邵長蘅」，掃葉山房本作「李長蘅」。「潤甫」上底本一處墨釘，掃葉山房本補作「下」。考吳偉業《畫中九友歌》程穆衡注：「長蘅姓李，名流芳，嘉定人。」「潤甫」，《續圖繪寶鑑》：下文瑜，善山水，小景頗佳，大者罕見。」見吳偉業撰、程穆衡注《吳梅村編年詩集箋注》卷五。

〔三〕「高州刺史」上有正書局排印本、掃葉山房石印本多一「授」字。

〔四〕「黃土」，掃葉山房本作「黃士」。

〔五〕底本一處墨釘，掃葉山房本補作「逢元」二字。

國朝畫徵録卷中

王翬

王翬，字石谷，號耕煙外史，常熟人。幼嗜畫，運筆構思，天機迸露[一]，迥出時流。太倉王廉州遊虞山，翬以畫扇倩所知呈廉州，廉州大驚異，即索見。翬遂以弟子禮見，與談，益異之，曰：「子學當造古人。」即載之歸，先命學古法書數月，乃親指授古人名跡稿本，遂大進。既而廉州將遠宦，念非奉常勿能卒此子業，即引謁奉常。挈之遊江南北，盡得觀摹收藏家秘本。石谷既神悟力學，又親受二王教，遂爲一代作家。奉常每見其業，歎曰：「氣韻位置，何生動天然如古人竟乃爾耶？吾年垂暮，何幸得見石谷，又恨石谷不及爲奉常叩其學，歎曰：「此煙客師也，乃師煙客耶？」摯之遊江南北，盡得觀摹收藏家秘本。石谷既神悟力學，又親受二王教，遂爲一代作家。奉常每見其業，歎曰：「子禮見，與談，益異之，曰：「子學當造古人。」即載之歸，先命學古法書數月，乃親指授古人名跡稿本，遂大進。既而廉州將遠宦，念非奉常勿能卒此子業，即引謁奉常。

董宗伯見也。」後廉州見其畫，亦歎曰：「石谷乃能至此，師不必賢於弟子，信然。」聖祖詔作《南巡圖》，稱旨，厚賜歸。朝貴有額以「清暉閣」者，因自號清暉主人。家居三十載，應酬常焚膏以繼日，輒樂此不知疲也。間少不愜，則又自訟不置。刻其平生名公卿投贈詩文爲十卷，曰《清暉贈言》，又尺牘二卷。卒年八十九。時武進惲壽平亦以山水自負，及見石谷，度不能及，則改寫生以避之。嘗曰：「古今來筆墨之至齟齬不能相人者，石谷則羅而置之筆端，融洽以出，神哉技乎！」錢牧斋、曹倦圃、吳梅村皆曰：「石谷，畫聖也。」余從伯木威先生曰：「畫有南北宗，至石谷而合爲。」其爲名流推重如此。没後畫益重，論者第其品，比王阮亭詩云。石谷曰：「畫有明有暗，如鳥雙翼，不可偏廢。」又曰：「繁不可重，密不可窒，要伸手放脚，寬閒自在。」又曰：「以元人筆墨運宋人邱壑，而澤以唐人氣韻，乃爲大成。」又曰：「皴擦不可多，厚在神氣，不在多也。」又曰：「余於青綠靜悟三十年，始盡其妙。」又曰：「凡設青綠，體要嚴重，氣要輕清，得力全在渲暈。」嗚呼！觀石谷之論，宜其技之神妙也。

白苧村桑者曰：嘗聞諸吾友朱子漢查曰：「石谷天性孝友，妻某氏亦篤順德，事其父無不曲體其志。父嘗語人曰：『婦，他人子也，不意亦如吾子之體貼吾也。』嗚呼！石谷家本寒畯，以藝享盛名，受知聖主，取潤筆致裕，而其根本固如是，此所以爲石谷歟？

惲壽平 馬扶義 笪重光附

惲壽平，以字行，武進人，名格，一字正叔，號南田，又號白雲外史一作雲溪外史。本世家子，工詩文，好畫山水，力肩復古。及見虞山王石谷，自以材質不能出其右，則謂石谷曰：「是道讓兄獨步矣，格妄，恥爲天下第二手。」於是舍山水而學花卉，斟酌古今，以北宋徐崇嗣爲歸，一洗時習，獨開生面，爲寫生正派，由是海內學者宗之。

正叔與石谷爲莫逆交，討究必極其微，石谷畫得正叔跋，則運筆設色之源流、構思匠心之微妙，畢顯無遺。正叔雖專寫生，山水亦間爲之，如《丹邱小景》、《趙承旨水村圖》、《細柳枯楊圖》皆超逸名貴，深得元人冷澹幽雋之致，然其虛懷，終不敢多作也。

嘗與石谷書云：「格於山水，終難打破一字關，曰窘。良由爲古人規矩法度所束縛耳。」正叔寫生簡潔精確，賦色明麗，天機物趣畢集毫端，大家風度於是乎在。石谷推重不置，故正叔《懷石谷詩》有云：「墨花飛處起靈煙，逸興縱橫玳瑁筵。自有雄談傾四座，諸侯席上說南田。」正叔性落拓雅尚，遇知己，或匝月爲之點染，非其人，視百金猶土芥，不市一花片葉也。以故遨遊數十年而貧如故，對家人未嘗形戚戚於面，惟吟詠書畫自娛。所居有甌香館，倡酬皆一時名士。年六十餘，卒於家，其子不能具喪，石谷爲經理之。弟子馬扶羲，字元馭，得其傳授，名於時，逸筆尤佳。

白苧村桑者曰：京口笪侍御入都，王石谷送之，維舟江滸，尊酒話別，討論六法。石谷指隔岸秋林曰：「此參差疏密，丹碧掩映，天然圖畫也，即爲侍御寫之。」翌晨，南田亦至，稱歎不已，題詩八章，侍御爲文記之，一時傳爲勝事。時際昇平，海內豐稔，士大夫得以優游風雅，藝苑增華，其高懷逸興，迄今猶能想見也。　侍御名重光，順治壬辰進士，號江上。　善山水，著有《書筏》、《畫筌》，曲盡精微。

楊維聰　呂佐

楊維聰，字海石，海鹽人。工畫魚，喞喁泳躍，無不入神，渲染鱗次，數四不厭，故能渾滑活脫，隱見於水光荇藻間，筵筵如生也。片鱗半甲，人爭寶之，其臨摹託名者幾遍吳下，真本令什不得一矣。其後休寧有呂佐者，字西侖，號卓亭。工畫金魚，燦燦欲活，每自珍惜，不輕與人，然久久[二]遂多。其跋語積成數卷，題曰《在藻集》。

李琪枝　李含渼　含淑　含澤　含涎　周熙載附

李琪枝，字雲連，號奇峯，嘉興人。邑庠生，太僕君實孫，珂雪子。畫傳家學，尤工墨梅、墨竹。兄新枝子含渼，字南溟，山水穠郁豐潤，兼長花卉草蟲，壯遊南北，最知名，而於祖法則變矣。嘗與周熙載同應靳文襄聘，畫《黃河圖》進呈，稱旨，靳厚禮之。含渼兄含淑、含澤、弟含涎皆善畫。熙載，華亭人，善山水，世稱能品。

白苧村桑者曰：吾鄉項氏自墨林，李氏自太僕，游心藝苑，考究六法，爲一時領

袖。至今兩姓代有聞人，與太倉王氏鼎足江東矣。

顧大申　陸灝

顧大申，字震雉，號見山，華亭人，進士。工山水，遠師董、巨，近法思翁。變通處清和圓潤，綽有風情，尺紙寸縑，爲士林珍重。同里陸灝，字平遠，爲見山畫友，筆墨亦沖潤，而神氣之完足少遜見山。

華胥　華謙附

華胥，字羲一作希逸，無錫人。工畫人物士女，密緻而不傷於刻劃，冶而清，艷而逸，古意猶存。其水墨者，直參龍眠之座，《青牛老子圖》是已。弟謙，字子千，亦善畫。

顧昉

顧昉，字若周，華亭人。工山水，師董、巨及元四家，骨氣清雋而高厚，所謂有筆

卷中

五五

有墨者也，洵爲畫學正宗嫡派。嘗寫《徐凝廬山詩意圖》，王石谷跋云：「若周畫道，深入古人之室，而筆無纖塵，墨具五色，別有逸致。蓋自骨中帶來，非學習功力可及。此圖高古莽蒼，氣韻溢於紙外，尤近來不多見之傑作也。」可謂知言。

白苧村桑者曰：華亭自董文敏析筆墨之精微，究宋元之同異，六法周行，實在於是。其後士人爭慕之，故華亭一派首推藝苑。第其心目爲文敏所壓，點擬拂規，惟恐失之，奚暇復求古乎？由是襲其皮毛，遺其精髓，流而爲習氣矣。蓋文敏之妙，妙能師古，晚年墨法食古而化者也。學者當求文敏之所以師古，所以變化，則不難獨開生面而與文敏抗衡，不當株守而自域。文敏論畫云：「同能不如獨詣。」至言也。人皆閱而不察，何哉？若若周，可謂獨詣矣。

羅牧

羅牧，字飯牛，寧都人，僑居南昌。工山水，筆意在董、黃之間。《西江志》云：「得筆法於魏石牀。」林壑森秀，墨氣滃然，誠爲妙品。江淮間亦有祖之者，世所稱江西派

是也。牧敦古道，重友誼，與徐徵君榆溪世溥善。徵君贈詩云：「彩筆常懸夢裏思，十年古道見鬚眉。雲山本是無常主，更寫雲山賣與誰。」巡撫宋牧仲高其人，作《二牧說》贈之。牧能詩善飲，楷法亦工，又善製茶，卒年八十餘。

葉陶

葉陶，字金城，青浦人，其先新安籍也。善山水，喜作大斧劈。康熙中祗候內廷，詔作《暢春苑圖本》，圖呈稱旨，即命監造。既成，以病賜金乘傳歸，尋復召入，以勞復卒於途。

錢瑞徵

錢瑞徵，字鶴菴，海鹽人。康熙癸卯舉人，仕西安儒學教諭。好畫松石，不事規做，獨抒性靈，而興趣雅合，筆意圓厚，風致散朗。書得趙吳興法，兼顏平原意，雅雋古樸，皆可珍也。所著有《忘憂草》，朱竹垞太史序。

何其仁 李鏞

何其仁,字元長,海鹽人,由明經就廣文,遷崖州牧。善墨蘭,信手揮灑,花葉恣肆,有縱橫之趣,少清秀之風,識者短之。然名重於時,為學者所宗。其能取其長而滌其習者,惟嘉興山濤李先生鏞。先生,余受經師也,兼精金石篆刻。

焦秉貞 冷枚 沈喻

焦秉貞,濟寧人,欽天監五官正。工人物,其位置之自近而遠,由大及小,不爽豪毛,蓋西洋法也。康熙中祗候內廷,聖祖御製《耕織圖》四十六幅,秉貞奉詔所作。弟子冷枚,字吉臣,膠州人,尤工士女。康熙五十年與畫《萬壽盛典圖》,總裁則王原祁也。又《避暑山莊圖》三十六幅,內務府司庫沈喻畫,與《盛典圖》皆開雕。喻不知何許人,觀《山莊圖》,似摹法董、巨者。

白苧村桑者曰：明時有利瑪竇者，西洋歐羅巴國人。通中國語，來南都，居正陽門西營中。畫其教主，作婦人抱一小兒，爲天主像，神氣圓滿，采色鮮麗可愛。嘗曰：「中國只能畫陽面，故無凹凸；吾國兼畫陰陽，故四面皆圓滿也。」凡人正面則明，而側處即暗，染其暗處稍黑，斯正面明者顯而凸矣。焦氏得其意而變通之，然非雅賞也，好古者所不取。

朱賓占　劉源　金古良　金可久　金可大附

朱賓占，字仲立，嘉興人。客遊江南，三十載不歸。性恬澹，與物無忤。畫工人物，嘗畫《凌煙閣功臣圖》，燕關權使劉伴阮見之，遂攘其名以付雕。伴阮名源，祥符人。善山水人物，超邁古健，有奇氣。寫意花草及龍水悉佳，名時垂後，宜也。一時雕本人物有《無雙譜》，山陰金古良畫。先是，陳章侯畫《水滸傳像》，各極意態，妙絕一時，好事者雕行之，《功臣》、《無雙》繼其美矣。古良名史，以字行，人物名手也。二子可久、可大，世其學。

顧符積　吳賓

顧符積，字瑟如，號小癡，興化人。能詩善書畫，少從父宦遊，父卒，家貧，賣畫以食。山水人物學小李將軍，工細入毫髮。阮亭贈詩所謂「丹青金碧妙銖黍，近形遠勢窮毫芒」是也。臨摹託古者俱多。華亭吳賓，字魯公，亦擅工細畫。其界畫樓閣中寫豆人，鬚眉畢現。有時縱筆作山水，則得之董文敏。人物、花鳥、寫真兼善之，博矣，然不若瑟如之專長也。

汪之瑞

汪之瑞，字無瑞，休寧人。氣宇軒昂，豪邁自喜，土苴軒冕，有不可一世之概。善山水，以懸肘中鋒運渴筆焦墨，多麻皮、荷葉等皴，愛作背面山。酒酣興發，落筆如風雨驟至，終日可得數十幅。興盡僵臥，或屢日不起。非其人，望望然去之，雖多金不屑也。嘗言畫能疏能密，有奇有正，方爲好手。又曰：「厚不因多，薄不因少。」

皆畫家名言。字學李北海，生勁可喜，不愧爲李周生高弟也。周生名允昌，新安人。

白苧村桑者曰：無瑞自率胸臆，揮灑縱橫，以視世之規規於法者，誠豪矣哉，然非六法正派也。不然，古人「十日一水、五日一山」，又何以稱焉？若無瑞者，所謂不可無一也乎。

周鼐

周鼐，字公調，江寧人。山水師李營邱及董北苑，多濕潤筆。有《高秋翫月圖》，宋漫堂題詩云：「古來貌夜色，妙手推克恭。卓哉秣陵叟，走筆追前蹤。」余嘗見其山水小册，暈和可觀。

禹之鼎

禹之鼎，字上吉，號慎齋，江都人。工人物，幼師藍氏，後出入宋元諸家，遂成一家法。有《王會圖》一卷傳世。其寫真多白描，不襲公麟之舊，而用吳生蘭葉法，兩

顧微用脂赭暈之，娟媚古雅。曾爲澤州相國寫《水亭翫鵝圖》，樹石亭榭、雙鵝細草，色色雋永，時莫能兩。康熙中，授鴻臚寺序班，非其好也，嘗愛洞庭山色，欲居之。出都，朱竹垞作詩送之云：「謫官擬向洞庭居，時竹垞已被劾。此意沉吟六載餘。君去西峯先相宅，小樓容架滿船書。」先是，有戚畹策騎來召，急甚，之鼎南人，既不善騎，加以奔促，固已委頓矣。至府拜謁未起，即傳命寫小照，蒲伏運筆，殊有煎茶博士之辱，遂決歸計。

嚴繩孫　嚴泓曾附

嚴繩孫，字蓀友，崑山人，自號勾吳嚴四。舉鴻詞科，以布衣授翰林院檢討，遷春坊。善書法，工繪事，山水、人物、花木、蟲魚靡所不能，尤好畫鳳。歸田後號藕蕩漁人，杜門不出。有堂曰「雨青草堂」，亭曰「佚亭」，布以窠石、小梅、方竹，逍遙宴坐，以爲常所。著有《秋水集》。子泓曾，字人弘，世其學。

賈銓　胡貞開附

賈銓，字玉萬，號可齋，臨汾人。工竹石及折枝花，喜用瘦筆乾墨，風味澹逸，若不火食者。出守黃州，嘗畫竹題識，命工人鑴諸石，置赤壁人所遊歷必經之地，其汲汲於名如此。所畫《百石圖》奇詭盡變，見稱藝林。時烏程胡貞開，字循蜚，號耳空居士，亦善畫石，宋漫堂極稱之。所居有末山堂，邱壑皆自綴，以孝廉起家，官至參政。

杜亮采　馮仙湜

杜亮采，字嚴六，華亭人。善山水，有董文敏、趙文度二家法。沖澹潤澤，爲時所稱。馮仙湜，字泚鑑，山陰人。山水學郭河陽，輕淡細秀，亦有雅趣。二人所宗不同，而所造相似。

宋天麐　童原

宋天麐，吳江人，善山水。同里童原，字原山，善花鳥。皆在能品中，各擅名一時。

高簡

高簡，字澹游，號一雲山人，吳人。能詩，工山水，摹法元人，務爲簡淡，而布置深穩，筆墨矜惜，風味清臞可愛。余從伯木威先生曰：「高君胸有書卷，故腕下露此靜韻。不然，亦薄而厭玩也。」平生小品最多，若大幅則不能矣。好畫《梅花書屋圖》，冷雋可珍，卒年七十餘。

梅庚　梅清附

梅庚，字耦長，號雪坪，又號聽山翁，宣城人。康熙辛酉舉人，爲竹坨所得士。工詩，善八分書，寫山水花卉皆雅韻，然不多作，唯遇知名士贈之，爲阮亭輩所重。

晚年知泰順縣事，尋以老乞歸，有「兒童失學田園廢，也算從官一度回」之句。所著有《吳市吟》、《山陽笛》、《漫與集》。病篤，作詩遍別親舊，至女夫一首，未竟而卒，署曰《推枕吟》。兄清，字遠公，舉人，亦善山水，名亞於庚。

佟世晋

佟世晋，字康侯，襄平人。善山水，多黃大癡、高尚書法。布置鄭重，墨暈淋漓，饒有氣概，惜秀逸之致未能發於腕底也。蝦蟹亦佳。

王犖

王犖，字耕南，號稼亭，又號梅嶠，吳人。與石谷同時，而山水亦純仿石谷，然遠不逮也，蓋貌似耳。恒託其名以專利，石谷深恨之。近時託石谷名者尤多，則又不逮犖筆矣。

白苧村桑者曰：石谷畫有根柢，其摹仿諸家，筆下實有所見，非漫然也。至筆

姿之嫵媚，蓋其天性，不可以強。學者不察，徒恃其稿本輾轉傳摹，元氣既失，而秀韻清姿復不能及，以迄於今，遂流爲匠氣矣。至使論畫者舉石谷爲戒，噫！是誰之過歟？

程功

程功，字又鴻，號柯亭，休寧人。舉孝廉，屢困南宮，遂不仕。善山水，有奇氣，非近日之新安派比也。嘗作《白嶽圖卷》，峯巒林壑、寺觀村塢、徑術紆迴、橋渡往來，井井有致，而筆墨復能脫去時習，故足貴耳。能詩，有《千竿草堂集》。

王概

王概，字安節，初名丐，本秀水人，家於金陵。工山水，學龔半千筆法。善作大幅及松石等，雄快以取勢，蒼健或過而沖和不足也。好交達官，時人爲之語曰：「天下熱客王安節。」善詩文，有《澄心堂紙賦》，稱於時。

宋駿業

宋駿業，字聲求，吳人，官兵部右侍郎。篤好山水，受業於王石谷，作宋元人小品，清韻可挹。

顧銘　顧見龍　沈行　濮璜　鮑嘉　俞培　周杲　王汶　王禧

顧銘，字仲書，嘉興人。工寫真，小像尤精妙。竹垞嘗贈之序，而舉曾鯨勉之，畧云：「謝彬、沈韶、徐易、張遠，學曾鯨氏而有得焉者也。方其未得，若膠於中而不釋。及其既得於心，若飛鳥之過目，其形之去我愈疾，而神愈全矣。蓋我之所聞於四人者如此，顧子試由吾說而繹焉，其何必不如曾鯨氏哉？」康熙辛亥春，聖祖召寫御容，賜金褒榮之。時吳江顧見龍，字雲程，亦以寫真祇候內廷，名重京師。余見所畫湯文正公像，其子姓皆云酷肖，然筆墨未爲拔俗也。銘同郡沈行，字行□；濮璜，字成章□；鮑嘉，字公綏□；海寧俞培，字體仁；吳江周杲、泰州王汶、丹塗王禧，俱以

寫真名，藝悉亞於兩顧云。

白苧村桑者曰：寫真有二派：一重墨骨，墨骨既成，然後傅彩以取氣色之老少，其精神早傳於墨骨中矣，此閩中曾波臣之學也；一畧用淡墨，鈎出五官部位之大意，全用粉彩渲染，此江南畫家之傳法，而曾氏善矣。余曾見波臣所寫項子京水墨小照，神氣與設色者同，以是知墨骨之足重也。至竹垞飛鳥之喻，誠爲精論，節之以備學者參究焉。

張子畏

張子畏，武進人，惲南田甥。工花草，得舅氏法。宋漫堂撫吳，得黃荃《全樹杜鵑花圖》，花約什伯餘，神彩煥發，望若火樹插空，氣蒸蒸欲動，異寶也。思摹一副本，念非子畏不能，延至署，屬以圖。圖成，漫堂賞之，以爲亂真。

白苧村桑者曰：漫堂鑒別古器及書畫名跡真贋，百不失一。嘗自謂暗中摸索，亦能得之。式古堂卞公永譽亦精鑒賞，刻有《書畫彙考》，搜羅古跡無遺。故竹垞論

畫詩云：「退翁倦叟孫侍郎承澤、曹侍郎溶嗟淪没，吳客雌黃詎可憑。妙鑒誰能別苗髮，一時難得兩中丞。」原注謂宋曁閩撫下也。

柳遇　徐玫

柳遇，字仙期，吳人。工人物，精密生動，布置樹石欄廊，點綴幽花細草，以及玩物器皿，色色佳妙，亞於仇英。漫堂撫吳，屬員某某謀製屏障獻壽，以漫堂鑒賞名家，乃面請於漫堂。漫堂出南唐顧宏中所畫《韓熙載夜晏圖卷》曰：「須屬柳仙期展拓之。」某某即備聘具供饌延仙期，送漫堂署。圖成，漫堂邀某某共賞以晏樂之，一時傳爲韻事。遇同里徐玫，字采若，亦工人物，與遇并挾盛名。兩人凡臨摹古本偪真處，亦可謂之翻身鳳皇也。

吳求　吳正

吳求，初名俅，字彥侶，休寧人。能詩，善畫人物，學仇英，似之。所作《豳風

圖》、《十飲圖》，思致雋邁，并堪垂久。每一稿成，舉國仿傚，假名以贍厚利，求恰然不怪也，人服其雅度。子正，字項臣，能世其學，兼長黃要叔花鳥法，庶幾神韻如生。惜早世，未大就耳。

周之恒

周之恒，字月如，臨清人，官至江西參政，後移家江浦。工八分書，竹垞詩稱其委曲得宜者也。能詩，善山水，曹侍郎潔躬倦圃十二景是其所圖。之恒，侍郎門下士也。

馬相舜　王式

祕戲圖不知作俑於何人，考《後漢書》，廣川戴王坐畫屋爲男女嬴交接，置酒請諸父姊妹飲，令仰視畫，廢。則漢時已有畫之者矣。明仇英所畫特工，世遂傳之。人情好淫，莫不欲得一以爲祕賞，以故畫之者多。大同馬相舜，字聖治，太倉王式，

字無倪，其最著者也。嘗見一小册，八頁，人身僅三寸許，眉睫瑟瑟然欲動，眷戀燕昵之態如喃喃作聲。至其布置種種，鈎勒點染，悉本宋人法。有嫣媚古雅之趣，無刻劃板實之習。又見手卷一，人身長八九寸，多畫西番北狄之狀，最動蕩人心目。其手筆均不與仇英類，其王、馬之徒之作歟？蓋祕戲圖皆不署作者，姓名不可得而知也。余嘗謂祕戲圖不工可不畫，工則誨淫矣。昔山谷好作艷詞，秀師以爲口業，當墮泥犂地獄，況肖其形乎？不畫爲得也。

吳豫杰　姚宋

吳豫杰，字次謙，繁昌人，工墨竹。　新安姚羽京者，山水家能手也，尤長畫石。

一日，蕪湖富室某具盛饌，邀兩人合作竹石屏障，吳素簡傲，漫視姚，姚衘之，作石多用反側之勢，使難措筆，吳持杯談笑弗顧。　酒酣提筆，蘸墨橫飛，風馳雨驟，頃刻竹成，悉與石勢稱，而枝葉橫斜輾轉，愈見奇致。　姚顧視愕眙，咋舌嘆服，自後每向人稱次謙畫竹爲今時第一手。　次謙通音律，善吹洞簫，其先爲富人，家於維揚，好結

納，遂至貧困，亦豪士也。有二女，亦能畫。羽京名宋，初名霛，字雨金，寓居蕪湖。

山水初學僧漸江，既而泛濫諸家，自山水、人物、花鳥、蟲魚、蘭竹以及指頭、木片、西

洋編紙等靡不工，又能於瓜子上畫十八阿羅漢，誠為絕人之藝云。

鮑濟 鮑蘭 吳諤 姚敏修

鮑濟，字汝舟，秀水人。工花鳥山水，筆既雋秀靈變，又能刻苦力學，駸駸直追

前人。浙派習氣淘汰已淨，深為新安戴懷古所賞識。惜早世，未得大成。姪蘭，字

楚來，世其業。弟子吳諤，字青城，兼善士女寫真，筆亦穎秀，亦早卒。濟同邑姚敏

修，字遜公，亦善山水，亞於濟。

汪樸 戴本存 吳定 韓鑄附

汪樸，字素公，休寧人。善山水，得元人疏散之致。能鑒別古尊罍彝鼎、金石古

文及名人書畫。性至孝，父失明，樸舌舐三年，遂復明，至行追古人矣。同郡戴本

存，號雁阿山樵，山水以枯筆寫元人法，小幅及册頁頗可觀。吳定，字子靜，宗漸江，用筆稍結，故當遜於汪、戴。韓鑄，亦有山水名。

薛宣　巢敬

薛宣，字辰令，嘉善人。　山水摹法廉州，用筆厚重有氣，一時之能品也。嘗自誇於人曰：「我畫可參二王。」二王，謂麓臺、石谷也。有請業者，輒謂曰：「我畫甚不易講，奈何？」其自矜重如此。　弟子巢敬，見釋性潔傳。

周兼

周兼，海寧人。　工畫士女，衣紋清古，設色淡雅，布置俱有來歷，有識者賞之。有《南唐小周后圖》，意致俱佳，查太史愼行有詩紀之。

白苧村桑者曰：唐吳生設色極淡，而神氣自然，精湛發越，其妙全在墨骨數筆，所以橫絕千古。　在宋惟公麟得之，後人無此筆力，憑藉傅染爲工，穠厚則失之俗，輕

淡則失之薄。有明若仇、唐，善之善者也。陳章侯才力雄大，設色多吳裝，與仇、唐各擅其長。此三子者，誠爲近代畫人物之冠冕，學者能於三子者之妙跡專心致志而反復尋究焉，再須讀書考古以副之，不難駕宋而窺唐，又何患二者之失也。

張奇　高駿升　秦菡

張奇，字正甫，江都人。山水得巨然法，雲峯石迹，滉漾多嵐，人物花草亦工。

有高駿升者，不知何許人，山水亦宗巨然，氣韻類於奇。又有秦菡者，亦不知何許人，筆法似學漸江，豈新安産歟？

李峦

李峦，字亦山，安陸人。善山水，多水墨，邱壑作意而筆墨工整、氣韻淹漬，蓋以墨勝也。性恬靜，好交遊，喜吟詠，爲古郾聞人。

白苧村桑者曰：麓臺云：「山水用筆須毛。」毛字從來論畫者未之及，蓋毛則氣

古而味厚。石谷云：「凡作一圖，用筆有粗有細，有濃有淡，有乾有濕，方爲好手。若出一律，則光矣。」石谷所謂光，正毛之反也。錢埜堂亦云：「凡畫須毛，毛須發於骨髓，非可以貌襲也。」此皆論畫精言，世人知之者鮮矣。亦山之病，未免坐此。

呂學

呂學，字時敏，號海岳，烏程人。工人物、佛像、天尊及駝馬，名甚盛，學者宗之。李之芳平臺灣，爲作《奏凱圖》，千軍萬騎，陳師案屯，駢部曲列校隊，鎧甲光明，旗仗清蕭，洋洋大觀也。又嘗於吳江平望鎮之城隍廟畫天尊像四軸，神威蕭爽，赫赫偪人。至其畫《校獵圖》之罄控縱送，鷹擊犬從，曲盡神致矣。第用筆急於見法，未免赤觔露骨，正如米芾書法，强弩射三十里也。性豪華，所得潤筆多置艷姬變童，飲饌豐潔，器具精妍，侈矣。

胡鑼

胡鑼，字百煉，宣城人，儒家子也。生而十指如鳥爪，性穎慧特異，善畫山水，秀韻動人。詩文亦奇古，其填詞數種深得元人聲韻。惜嬰疾，二十九歲而沒，人比之李長吉，且呼爲「鳥爪仙人」云。

郭崑　王樸

郭崑，字良璧，天津人。王樸，字玉樵，保定人。皆以人物士女名於北方，崑尤長臨摹，寫意亦好。

朱繡

朱繡，字綵章，號箕村，休寧人，家濡須。山水傳其家學，兼善花草，得南田生法。好遊覽，所至佳山水輒有圖。嘗獨遊黃山，挾策踞蓮花峯頂作《黃山全圖》，亦

韻事也。每入深山，見異花輒貌之，故所畫花卉，人多不識。

瞿潛

瞿潛，字又陶，華亭人。工花鳥，雅飭幽艷，風神韶亮。其水墨者，望之亦若五采，冷雋清永，有元人易元吉規範。國朝工翎毛者絕少若又陶，不得不推為妙品也。

尹小埜

尹小埜，鳳陽人，其先世為守孝陵官。小埜工畫驢，有《運糧圖》，曲盡形態。先是，父名埜，以畫驢聞，人呼為「尹驢」。至小埜，能世其業，因名小埜，而人亦以「尹驢」呼之。家極貧，潦倒以歿，可傷也。

吳歷

吳歷，字漁山，吳人。善山水，宗法元人，尤長大癡法。疊嶂層巒，心思獨運，而

氣暈厚重沉鬱，深得王奉常之傳。漁山與王石谷初為畫友，相得最深，後假去石谷所摹黃子久《陡壑密林圖》不還，遂疎。

白苧村桑者曰：麓臺論畫，每右漁山而左石谷，嘗語弟子溫儀曰：「邇時畫手，惟吳漁山而已，其餘鹿鹿不足數也。」余見漁山筆墨，功力尚未抵石谷之半，司農之有所軒輊，未免名士習氣，非衷言也。

周銓　周況　周覽

周銓，字巨衡，秀水人。工花鳥，尤長荷鷺，人號「周荷」。弟況，字叔黨；覽，字玄覽，皆工畫。而覽天資異羣特起，童時與仲兄況伺伯兄出，潛取其所臨古圖稿本日焚之曰：「畫須自出手眼，何蹈襲前人為？」每畫，必對花寫生，曲盡娟妍秀冶之致，亦復大雅不羣，所以可貴。蓋本超曠之識，而運以精思，故能不受束縛而矯矯自立也。惜其年止二十九而夭，使天假以年，加之學力，恐南田氏不能專美藝林矣。今所傳《南瓜圖》、《荷汀白鷺圖》、《瓶蓮圖》、《霜倒半池蓮圖》、《雛鷄圖》、《蘆洲鴻

雁圖》、《果品雜花冊》，皆妙絕一時。覽歿後十餘年，郡守秦公夙慕覽名，蒞任數月，遍覓遺跡不可得，後於天寧寺僧賺去荷花一幀，不啻獲異寶云。

萬弘衞　金學堅

萬弘衞，字正思，秀水人。山水摹法董、巨，筆意亦不落浙習，庶幾吾禾近日之秀起者也。惜其少覽古，局於一隅耳。同里金學堅，字成峯，初宗元人，後參宋法，而私淑王石谷之渲暈，器識校正思稍大，秀韻不及也。學堅極貧而能守，不爲勢豪所眩。里中有僧明慧者，爲玉琳禪師法孫，雍正十一年引見，賜號悟修，敕居錢塘聖因寺。將之寺，過故居，守令送迎極恭。有某者以學堅畫扇遺，明慧大加賞，欲令一見。某急趨學堅曰：「先生時運至矣。」欣然語其故，促之往且力，學堅笑謝之。未踰年，明慧以不安清修，敕還京，旋卒，人稱其高識。

王鑰

王鑰，字魯公，太康人，父輔運荊南觀察。鑰性聰慧，多藝能，好畫人物士女，沉穩而雅雋，布置悉佳妙。其賦色一本諸宋人，時史莫及也。

王巘　胡湄

董文敏謂「不讀萬卷書，不行萬里路，不可作畫祖」，蓋言讀書多則心通而理明，能別邪正雅俗是非，不至惑於異說；行路遠則廣見博聞，以擴我之心胸而發其氣，故日進不已而超凡入聖也。余童時，聞吳江王補雲巘以山水名，平湖胡飛濤湄以花鳥名，其畫皆可於質庫質金，庫人惟恐其取贖也。而筆墨之俗惡邪異，誠無若兩人之甚者。後見其少作，王則全學董、巨，胡亦本宋法，未嘗不雅正，而其所就竟如此。由是知理不明，見聞隘者之易於自足，又不幸而暴得虛聲，遂任率胸臆以汨其聰明，不大可惜哉！竹垞嘗贈王巘詩云：「近來山水尚元人，南渡諸公法漸淪。獨有王

郎好奇古，將無馬遠是前身。」蓋譏之也。

畫家以馬遠爲北宗，其流日就狐禪，衣鉢塵土者。

二人本不必記，欲學者知所傚，故著之。

陸癡　嚴怪　朱承錫

陸癡，名瑞，字曰爲，華亭人。性狷癖，故人以癡呼之。善山水，自成一局，其法用挑筆密點，由淡及濃，不惜百遍。林巒崖石間煙雲糺縵，墨氣絪縕，亦可喜也。其布置務求奇癖，不屑作常蹊，能爲尋丈大幅。浙江巡撫屠公館之西湖，踰年而卒，屠公爲歸其喪。同里有嚴怪者，山水亦好立奇境，嘗畫一古藤，蔓延糾結蟠兩山頭，一人崎嶇攀援而下，凡畫多類此。爲人亦癡絕，家極貧，不能以多金眩之，勢亦不可屈也。人目爲怪，怪聞之喜，遂自名怪焉。瑞弟子朱承錫，字九思，號香山，秀水人。兼工人物寫真，行於華亭。補：嚴本名載，字滄醉，兼長花鳥。

校勘記

〔一〕「迸」。底本作「迅」，據掃葉山房本改。

〔二〕「久久」，掃葉山房本作「日久」。

國朝畫徵錄卷下

王原祁　華鯤　金明吉　唐岱　王敬銘　曹培源　李爲憲　王昱附

王原祁，字茂京，號麓臺，太倉人，奉常公孫。康熙庚戌進士，由知縣擢給諫，改翰林，補春坊。天子嘉其畫，供奉內廷，鑒定古今名書畫。晋少司農，充《書畫譜》總裁，《萬壽盛典》總裁官，卒年七十。公童時，偶作山水小幅，黏書齋壁，奉常見之訝曰：「是子業必出我右。」間與講析六法之要、古今異同之辨。及南宮獲雋，奉常曰：「汝幸成進士，宜專心畫理，以繼我學。」於是筆法遂大進，而於大癡淺絳尤爲獨絕，熟不甜，生不澀，淡而厚，實而清，書卷之氣盎然楮墨外。是時，虞山王翬以清麗之筆名傾中外，公以高曠之品突過之，世推大家，非虛也。琅玡元照見公畫，謂奉常曰：「吾兩人當讓一頭地。」奉常曰：「元季四家

首推子久，得其神者惟董宗伯，得其形者予不敢讓，若形神俱得，吾孫其庶乎？」元照深然之。　聖祖嘗幸南書房，時公爲供奉，即命畫山水，聖祖憑几而觀，不覺移晷。嘗賜詩，有「畫圖留與人看」句[二]，公鎸石爲印章，紀恩也。每作畫，必以宣德紙、重豪筆、頂煙墨，曰：「三者一不備，不足以發古雋渾逸之趣。」客有舉王石谷畫爲問，曰：「太熟。」復舉二瞻爲問，曰：「太生。」蓋以不生不熟自處也。嘗自題《秋山晴爽圖卷》，畧云：「不在古法，不在吾手，而又不出古法吾手之外。筆端金剛杵在，脱盡習氣。」觀此語，其所至可知矣。公官京師時，每歲秋冬之交，予門下賓客畫，人一幅，以爲製裘之需，好事者往往緘金以俟。平時以應詔不遑，凡求者屬賓客及弟子代筆而自題其名，大率十之七八，鑒者若徒憑款識，則失矣。弟子華鯤、金明吉、唐岱、王敬銘、黄鼎、趙曉、温儀、曹培源、甥李爲憲、族弟昱。鯤字子千，無錫人，官州同知。　明吉，吳人。岱字毓東，號靜巖，滿洲人，以蔭官參領。敬銘字丹思，嘉定人，癸巳進士，廷試第一，官翰林院修撰。培源字浩修。爲憲字巨山。昱字日初。日初筆尤佳，公極稱之。　鼎、曉、儀自有傳。　補：公晚年好作梅華道人墨法，最得神味。

白苧村桑者曰：庚生也晚，嘗恨未獲從公遊，聆公講論，觀公用筆。每見公手跡，輒愛玩不釋，至忘寢食思之，其筆精墨妙，自謂得其概矣。後於弋陽道中邂逅山陰閒人克大，出公《秋山晴爽圖卷》，倣大癡法者，於是歎觀止焉。圖長五尺餘，邱壑止一開一闔，而宏闊無際，神味蕭爽，元氣淋漓，沖融駘宕之致既奕奕怡人，湛彩晬盎之精復晶晶眩目，蓋筆力沉貫紙背，而光氣發越於上，誠如自題所云「筆端金剛杵」也。克大曰：「此卷尤公愜意作也。先君官京師時，與公望衡而居，情好甚洽，而未有請也。每遇良辰，輒潔酒肴邀公暨公素所厚者，作竟日歡，若是者五六載。值克大將歸婚，公謂先君曰：『嗣君歸婚，當寫一圖為贈。』先君頓首謝之。翌晨折簡招克大過從曰：『子其看余點染。』乃展紙審顧良久，以淡墨畧分輪廓，既而稍辨林壑之概。次立峯石層折，樹木株幹，每舉一筆，必審顧反覆，而日已夕矣。次日復招過第，取前卷少加皴擦，即用淡赭，入藤黃少許，渲染山石。以一小熨斗貯微火熨之乾，再以墨筆乾擦石骨，疏點木葉，而山林屋宇、橋渡谿沙瞭然矣。然後以墨綠水疏疏緩緩渲出陰陽向背，復如前熨之乾。再勾再勒，再染再點，自淡及濃，自疏而

密，半閱月而成。發端混侖，逐漸破碎，收拾破碎，復還混侖。流灝氣，粉虛空，無一筆苟下，故消磨多日耳。古人『十日一水，五日一石』洵非誇語也。後又贈先君二幀，不便於行笥，不得飽子之目。』然庚得覯此卷，詳聞克大所述，不啻親見公之磅礴矣。所得不既多乎？因詳記之，以備私淑之助，且俾後之有志斯道者，知公作畫之匠心有如是云。

沈宗敬

沈宗敬，字恪庭，號獅峯，華亭人。文恪公荃子，康熙戊辰進士，史館編修，官至太僕卿。山水師倪、黃，兼巨然法，筆力古健，名重士林。水墨居多，青綠亦偶爲之。其布置山巒坡岫，雖有格而不續之處，而欲到不到，亦自有別趣也。小幅及冊頁尤佳。性情瀟灑恬雅，無達官氣，而風裁頗峻。有故相家人某，富盛，諸名士多與之遊，嘗乞畫於獅峯，不與，復屬所厚言之，終不與也。獅峯明音律，善吹洞簫，雍正三年卒於官。

翁嵩年　徐煥然

翁嵩年，字康貽，錢塘人，康熙戊辰進士，廣東學道。善山水，以枯瘦之筆作林巒峯岫，氣味古雅疏拙，畫家習氣苗髮不能犯其筆端，洵士人之高致、藝苑之別調也。海鹽徐煥然，字晉叔，號桐村。山水學倪迂。雍正甲辰進士，改翰林，授編修。

許遇

許遇，字不棄，侯官人，官陳留縣知縣。善畫松石，其祖、父皆以畫松名，不棄尤勝，所畫多巨障。

遲煓

遲煓，閭陽人。善花鳥草蟲，細鈎淡染，清蒨婉約，惜氣韻稍薄弱，只宜小幅及册葉、施之屏障，或不稱耳。官辰州太守，其妾亦善畫，筆與煓類，或云煓畫皆出於

妾手，大抵然也。

白苧村桑者曰：花鳥有三派：一爲鉤染，一爲沒骨，一爲寫意。鉤染，黃筌法也。沒骨，徐熙法也。後世多學黃筌，若元趙子昂、王若水、明呂紀，最稱好手。周之冕畧兼徐氏法，所謂鉤花點葉是也。王勤中始法徐熙，學者多宗之，而黃筌一派遂少。及武進惲壽平出，凡寫生家俱却步矣。近日無論江南江北，莫不家南田而戶正叔，遂有常州派之目。賦色非不淨而冶，而甌香之精意不傳，亦猶山水之貌清暉老人也。余於睢陽蔣氏見所藏梨花一大枝，無作者姓名，籤題《元人折枝梨花圖》，不知出自何人手。花瓣傅粉甚濃，葉之正者着石綠，以苦綠染出，反者以苦綠染，以石綠託於背，味甚古茂而氣極輕清。其枝幹之圓勁，斂法至佳。嫩芽之穎秀，均非今人所曾夢見，安得有志者振起，俾花鳥一藝重開生面也。其寫意一派，宋時已有之，然不知始自何人。至明林良獨擅其勝，其後石田、白陽輩畧得其意，若其全體之妙，非大有力者，學之必敗。

金質

金質，太和人。初字某，性簡樸不飭，或戲之，呼爲「野君」，質喜曰：「若乃能知我。」遂改字野君。善山水，筆意樸穆，好爲層巒疊嶂。詩專學少陵五言律句，所著甚富。六安楊希洛擇其尤雅者三百餘篇，雕板行之。

曹岳

曹岳，字次岳，號秋崖，泰興人。善山水，師董文敏法，疎秀淹潤，峯嶺多嵐氣。北遊，最邀聲譽，朱竹垞、王阮亭皆稱之。性豪邁，好獎譽同學，以故名益重。

楊晉　胡竹君附

楊晉，字子鶴，常熟人。山水清秀，爲王石谷高弟。兼工人物、寫真、花草，悉精

妙，洵足名家。尤長畫牛，多寫意，或降或飲，或寢或訛[二]，夕陽芳草，郊牧之風宛

然。常從石谷出遊，石谷作圖，凡有人物、輿轎、駝馬、牛羊等，皆命晋寫之。石谷弟

子最多，有胡竹君，極有名，惜未見其筆墨。

呂猶龍

呂猶龍，字雨村[三]，三韓人。福建巡撫，調撫浙江，三日卒於任。善山水，得元

人倪、黃兩家法，而師少司農麓臺之氣韻，邱壑峻邃，有意趣。每接筆墨之士，輒談

論忘倦，其所好者蓋深也。

許維欽

許維欽，字蒼嵐，太康人。以事隸於旗下，康熙己卯即以旗籍舉孝廉，官樂昌縣

知縣。天資穎敏，詩文書畫俱可觀，畫山水宗董、巨法。

蔣廷錫

蔣廷錫，字楊孫，號西谷，又號南沙，常熟人。康熙癸未進士，入翰林。以逸筆寫生，或奇或正，或率或工，或賦色或暈墨，一幅中恒間出之，而自然洽和，風神生動，意度堂堂。點綴坡石水口，無不超脫，擬其所至，直奪元人之席矣，士大夫雅尚筆墨者，多奉爲模楷焉。嘗於海昌查氏見扇上畫拒霜一枝，以率筆勾花及跗，渲以淡色，而以工筆點心，纍纍明析。葉用墨染，亦工緻。旁發一穉枝，以焦墨染三蕊於上，蒂用雙勾，筆筆名貴，非識超膽大而筆有仙韻者，烏能辦之。其流傳有設色極工者，皆其客潘□代作也。性恬雅愛士，凡才藝可觀者即羅致門下，指授以成其材，而公之畫遂多贗本矣。官至大學士，雍正十年薨於位，年六十餘，諡文肅。

黃鼎

黃鼎，字尊古，號獨往客，常熟人。山水受學於王少司農，兼得石谷意，筆墨蒼

卷　下

九一

勁。其臨摹古人咄咄逼真，而於黃鶴山樵法爲尤長。嘗客漫堂第，故梁宋間其遺跡
獨多。

趙曉

趙曉，字堯日，太倉人。善山水，受王少司農法。虛懷好學，每作一圖，稍不愜
意輒中止，即有成幅亦不署名，曰：「再需三十年，或可題款。」時年已四十矣，其刻
苦猶如此。畫多小幅，平淡古雅，設色亦渾樸沖潤，第力量稍歉，故不能副其心志
耳。兼善墨竹，風神蕭爽，迥拔時流。

祝昌

祝昌，字山嘲，廣德人一云舒城人。山水學於漸江，畧得其技，後擴於元季諸家。
性孤介，或遇之不以禮，雖餅金購尺幅，終不許也。

楊恢基，字石樵，山西人，官睢寧令。山水花卉學石田氏，所居有融心齋。蔣

深，字樹存，號蘇齋，吳人。工詩文，有集。由太學生入武英殿纂修，議敘授餘慶令，陞朔州牧。善蘭竹，花草學陳白陽而用筆稍放。孫綠，字亘青，常熟人，庠生。善花草，氣俊雅，率筆居多。三人皆余亡友周子象益交好，家多其筆。象益名朱耒[四]，善花竹垞外孫，吳江人。氣節胆智，藻鑒人倫，振淹出滯，成人之美，士林之望也。鑒賞筆墨其餘事耳。雍正五年引見，交貴州巡撫以知州用，未之官而歿。其師檢討陸奎勳哭之以詩，有曰「如何僂指虧中壽，不得監臨斗大州」，蓋哀其命也。

徐溶

徐溶，字雲滄，號杉亭，吳江人，自號白洋散人。工山水，初亦泛學，無宗主，中歲得師王石谷，遂大變其積習。由其天資高，銳於振刷，亦鑒戒者多也。筆墨蒼秀

沉着，水墨中小幅及淺絳尤妙，蕭疎閒冷，直偪元人，青綠未爲深詣也。應酬既多，遂好醜雜陳，爲累耳。余恐鑒者以彼掩此，故特表之。好爲斷句，亦秀韻。

白苧村桑者曰：余亡友賀子經三見杉亭設色山圖，曰：「筆甚老，氣亦深厚。」經三本不知畫，而測杉亭頗不爽，蓋學邃則心清，心清故明自生焉耳。然則欲操筆作畫者，可不慮有經三之目哉。經三名光烈，號芋園，秀水人，籍桐鄉。沉潛經籍，深入理窟，不爲宋儒所拘。著有《理氣篇》，首引一陰一陽之爲道以發明之。尤長三《禮》。嘗曰：「學以根柢爲主。」爲文清矯有真氣，人不知也。雍正四年科試，同考官西江羅爛得經三卷，奇之，即首薦。薦者共六卷，主司取五卷而置經三卷，羅薦再四，不可，乃索所取五卷盡抹之，曰：「惟此卷爲得題意，既不可，五卷惡乎可？」主司大駭，然尚猶豫，欲取定於二三場文。羅曰：「得之矣。斯人古學必佳。」閱之果然，遂中高第而進呈其表。嗚呼！明勇若羅公者，世蓋少矣。惜經三未及中壽而歿，厚其學而靳其年，天乎何意！

周璕

周璕，字崑來，江寧人。善人物、花草、龍馬。其畫龍最有名，嘗以所畫龍張於黃鶴樓，標曰：「價銀一百兩。」有臬司某者登樓見之，賞玩不已，曰：「誠須一百兩。」璕即卷贈之，曰：「璕非必得百金也，聊以覘世眼耳。公能識之，是璕知己也，當爲知己贈，璕非必得百金也。」由是遂知名，然惟達官稱之。其畫龍，烘染雲霧幾至百遍，淺深遠近，蒸蒸靄靄，殊足悅目。畫龍以雲勝，得矣。第烘染太過，非大雅也。平生結納多非端人，卒犯法被逮。

高其佩

高其佩，字韋之，號且園，遼陽人。善指頭畫，人物、花木、魚龍、鳥獸，天姿超邁，奇情異趣，信手而得，四方重之。余曾見扇上筆畫散仙數種尤妙，有如王初平叱石成羊，作亂石一攢，或已成羊而起立者，或將成而未起者，或半成而未離爲石者，

神采熠熠，風趣橫生。他如龍虎等亦各極其態。世人只稱其指墨，而不知筆畫之佳也。人既重其指墨，加以年老，便於揮灑，遂不復筆，故流傳者少。官刑部侍郎。

馮景夏

馮景夏，字樹臣，桐鄉人，徙居秀水，康熙癸酉舉人。好畫山水，得董宗伯墨意，疎曠淡雋之致邈然以遠，頗自矜重，不輕作也。官刑部侍郎，年七十餘，猶能作蠅頭小楷。

杜曙

杜曙，字旭初，杞縣人，鄉飲大賓。善水墨花草，灑落自適，有徐天池風，名聞梁宋間。兼長山水，偶寫白衣大士，亦雅秀。性孤高狷癖，善飲，醉後落墨不肯休。遇他客則趨避掩面臥，一顧不可得，客率索然去。年八十餘飲啖如少壯，所養有得矣。

吳應棻

吳應棻，原名應禎〔五〕，避世宗諱改今名，字小眉，號眉菴，又號青靈山人，歸安人。康熙乙未進士，入翰林，今官兵部右侍郎。工詩，好寫竹。嘗於扇上作竹石小景贈余。錢銀臺主敬見之，題一絕云：「澹煙濃墨掃雲腴，胎脫東坡鳳尾圖。又見蟹爬沙滿紙，千秋一炷屬菱湖。」菱湖，眉菴所居地也。眉菴巡撫湖北時，有巡捕官胡姓者，山陰人，善花草，極工細，其名字惜忘之矣。

馬豫　俞兆晟

馬豫，字觀我，綏德人，家於金陵。丙戌進士，翰林編修，累遷侍讀學士。善墨竹，脫去時習，枯竿新笋，各有風趣，坡石水潤亦佳。爲人天懷高雅，謙和下士。督學浙江時，屬員士子慕墨妙者，無不厭其意云。間作白衣大士、文昌像，清寂而莊。

觀我同年生俞兆晟，字叔穎，號穎園，海鹽人，官至內閣學士。好畫水墨花草，兼白陽、胥山樵兩家之勝，得其筆者無不珍之。

李世倬　馬昂　馬衡

李世倬，字漢章，號穀齋，三韓人。兩湖總督如龍子，侍郎高其佩甥。善畫山水、人物、花鳥、果品，各劑其妙。少隨父宦遊江南，見王石谷，得其講論。後與馬退山遊，故宗傳醇正，而筆亦秀雋。其人物，自言官晉土時，得吳道子《水陸道場圖》而閱之，遂悟其法。其花鳥、果品各種寫意，蓋得諸舅氏之指墨，而易以筆，故能各名一家，亦如王甥之善學趙舅也。今官通政司右通政。馬退山，吳人，名昂，以山水名家，青綠尤工。子衡，字右襄，世其業。

錢元昌　張欽附

錢元昌，字朝采，號埜堂，又號一翁，海鹽人。天資穎敏，有雋才。工詩善書畫，

弱冠即以三絶名京師。好作折枝花，其法得自南沙而獨行己志，能以拙取媚，以生取致，超脫矜貴，饒書卷氣。嘗爲余作折枝牡丹，題云：「像形者失形，守法者無法。氣靜則神凝，意淡則韻到。」誠名言也。平生少有許可，惟推張石樓爲知畫理者。石樓名嶔，初名崟，泰州人。美丰姿，雅好古玩器，名公卿多折節交之。以資爲郎，當授州牧，後竟不仕。畫筆最有聲。埶堂於山水雖不畫，然論六法能入微妙。中康熙壬午乙榜，今官貴州糧道，筆墨應酬多倩手矣。

鄒元斗

鄒元斗，字少微，號春谷，婁縣人。工寫生，受業於南沙。尤長桃花，設色華湛，風致嬋娟，洵爲樂安高弟。康熙中以畫供奉內廷，拜中書舍人。蔣學使蔚曰：「春谷寫花草，天趣、物趣能兩有之，所以佳也。」

吳振武　王德普

吳振武，字威中，秀水人，朱竹垞之姊之子。善花卉草蟲，筆意雅秀，識者重之。間作山水，自謂嘗受麓臺指訓。兼長指頭墨，竹垞有長歌紀之。同里王德普，字長民，庠生。亦善指頭墨，兼長墨竹。

崔鏏

崔鏏，字象州，三韓人。工人物，士女學焦秉貞法。傅染淨麗，風情婉約，雖未能方駕古人，而翩翩足雋一時矣。墨梅亦佳。今官州牧。

白苧村桑者曰：古人畫士女，立體或坐或行、或立或臥，皆質樸而神韻自然斌媚。今之畫者務求新艷，妄極彎環罄折之態，何異梨園子弟登場演劇與倡女媚人也，直令人見之欲嘔。昔桓溫納李勢之妹爲妾，置諸齋中，其妻操刃襲之，李情辭悽惋，妻釋刃曰：「我見猶憐，何況老奴。」夫李當危急驚懼時，猶令妬婦易妬爲憐，即

此以思風韻所生，固不在生嬌作態也。

温儀

温儀，字可象，號紀堂，三原人，康熙壬辰進士。受業於王少司農，謹守其法，用筆沉實，綽有師風，而沖融駘宕之妙尚未及也。儀少嗜畫，見解獨超，每恨西陲無宗法，竊慕司農而未得其因。後以計偕入都，既獲雋，乃謁司農，數月以畫學請，司農笑曰：「子亦志畫耶？」已而命進几席，俾觀用筆起止、濃淡先後。又曰：「用墨如設色，則姿態生；設色如用墨，則古韻出。畫家習不掃自除矣。」署中潔小齋爲畫室，絹素縱橫，筆墨淋漓，公暇入此室處，點染不輟，曰：「吾非好勞，恐荊棘生手耳。」初仕進賢縣，卓異，入都授保定府，遷霸昌道，罣誤鎸三級，旋復。又授以古圖縮本，於是遂大進。嘗述其師訓曰：「勾勒處筆鋒須若觸透紙背者，則骨幹堅凝；皴擦處須多用乾筆，然後以墨水暈之，則厚而有神。」

張鵬翀

張鵬翀，字天飛，號南華，嘉定人。雍正丁未進士，翰林編修。善山水，師元四家，尤長倪、黃法。雲峯高厚，沙水幽深，筆清墨潤，設色冲淡，兼有麓臺、石谷之風。嘗曰：「近來畫道非庸即俗，日就凌漸矣。不極力振刷，安繼前徽？」觀其筆力，足副其言，洵畫苑之後勁也。

沈鳳

沈鳳，字凡民，江陰人。山水多乾筆，瀟灑縱逸，志在元人者也。嘗臨倪元鎮小幅，鑒者莫能辨，遂得厚直。

白苧村桑者曰：古來畫家，名於一時、傳於千載而稱之爲祖者，其襟懷之高曠、魄力之宏大，實能牢籠天地，包涵造化。當解衣磅礴時，奇峯怪石、異境幽情，一時幻現，而榮枯消息之機、陰陽顯晦之象即挾之而出，蓋有莫知其所以然者。今觀董

北苑之《萬木奇峯圖》、《溪山行騎圖》、《夏山行旅圖》、《風雨出蟄圖》，僧巨然之《蕭翼賺蘭亭圖》、《夏山欲雨圖》，李營邱之《風雪運糧圖》，范華源之《秋山行旅圖》、黃大癡之《浮嵐暖翠圖》、《良常山館圖》、《天池石壁圖》、《沙磧圖》、《夏山圖》、《富春大嶺圖》，王叔明之《丹臺春曉圖》、《夏日山居圖》、《層巒秋霽圖》、《林泉清集圖》，倪雲林之《溪山無盡圖》、《惠山聽雨圖》，吳仲圭之《溪山圖》、《煙江疊嶂圖》，或千巖層疊，或巨嶂孤危，一入於目，心神曠邈，若置身其間而憺然忘反。古有觀《輞川圖》而病愈，覿《雲漢圖》而熱生者，非神其說也。至若一邱一壑、片石疎林，不過偶爾寄懷，其筆墨之趣、閒冷之致，雖抱之無盡，終非古人鉅膽細心之所在。學者豈可得此遺彼，當遜志以求其全也。

上官周

上官周，字竹莊，福建人。善山水，煙嵐瀰漫，墨暈可觀，儻所謂項容有墨者歟？晚年薄遊粵東，名頗盛。善詩，嘗畫羅浮山一峯，題云：「割得天南峯一角，請

君展卷看羅浮。」

李鱓 陳撰 張□

李鱓，字宗揚，號復堂，興化人。康熙辛卯舉人，檢選知縣。花鳥學林良，縱橫馳騁，不拘繩墨，而多得天趣。嘗作《五松圖》，題云：「予以直者比之大臣，禿者比之名將。一側一臥，似蛟似龍。蒲團之松，或仙或佛。爰作長歌紀之。」陳撰，字楞山，儀徵人，寫生與復堂相伯仲，復堂同年生。華亭張□，號寶華，善山水，頗秀韻。雍正十年海水泛溢，室廬盡沒，時寶華與其子客歸德，遂無家可歸，漂泊流寓。

汪繩烋

汪繩烋，字祖肩，一字靜巖，新安人，家桐鄉。工山水，得法於徐白洋，頗似之。於所居構一經堂，鑿池壘石，種竹栽花，居然山林幽致，日哦詩作畫於其中。頗好客，然非素心人不與也。

筆氣高遠，識力亦超，家富收藏，以資摹法，所至未可量也。

有童子名□□，亦善畫。

釋弘瑜

弘瑜，號月章。善山水，學大癡法，兼長仙佛。法書真草俱佳。前明中書舍人，姓王氏，名作霖，會稽人。

釋弘仁

弘仁，字漸江，休寧人。本姓江，名韜，字六奇。前明諸生，甲申後爲僧，嘗居齊雲。工詩文，山水師倪雲林。新安畫家多宗清閟法者，蓋漸師道先路也。没後，友人於其墓種梅數百本，因稱爲梅花古衲云。余嘗見漸師手跡，層厓陡壑，偉峻沉厚，非若世之疎竹枯株，自謂高士者比也。

釋覺徵　虞昌附

覺徵，字省也，號白漢，又號眉道人。嘉興人，住杭州西湖之南高峯。善山水，筆意秀整。庚曾祖荆石先生《松泉獨坐小照卷》，師所補圖，森蔚之致，足以移情。題曰：「以此松壑情，依彼巖壑坐。悠然見素心，靜對松溪悟。」法書亦佳。照爲虞昌寫，精湛有生氣。昌字大生，不知何許人。

釋戒聞　自扃　目存　巨來附

戒聞，字解三，華亭人，客遊於都。善山水，倣元人筆法，風味清逸。其款託名姜容，莫測其意，豈名曰戒聞而懼令聞之彰歟？詩文亦佳。自扃，字道開，結廬於吳之山塘，能詩善書。其寫山水宗元人法，一邱一壑，多意外趣。目存，不知何許人，號尋滄。工山水花鳥，長於摹仿，其仿唐子畏尤妙，蓋其所得力也。巨來，江寧人，善山水。曹通政寅，鑒賞家也，極稱其能。

釋靈壁

靈壁，號竹憨，吳江人。善山水、蘭竹、花草、果品，多墨筆。自率胸臆，脫畧恣肆，逸品之亞也。兼長草書。

釋髡殘

髡殘，號石谿，又號白禿，又自稱殘道者，武陵人。少時自翦其髮，投龍三三家菴，旋遊諸名山參悟。後來金陵，受衣鉢於浪杖人，住牛首。工山水，奧境奇闢，緬邈幽深，引人入勝。筆墨高古，設色清湛，誠元人之勝概也。此種筆法不見於世久矣，蓋從蒲團上得來，所以不猶人也。

釋半山　一智

半山，寧國人，俗姓徐。好遊覽，善山水，宣池之間多奉爲模楷。一智，號石峯，

休寧人，山水用筆亦疎爽可喜。

釋覆千

覆千，平湖人。善山水。遊京師，見知於聖祖，詔師王原祁，遂爲司農代筆。後居萬壽寺，御書「棲心樹」三字賜之。

釋性潔

性潔，字冰壺，秀水人。善人物寫真，爲鮑嘉入室弟子。好學嗜古，臨摹舊跡不倦。山水雖非所長，而鑒賞獨精。嘗曰：「吾鄉山水鮮能脱浙習者，近復爲王巘之邪説所悟〔六〕，非真有志有識者不能振也。」每見石谷畫，輒命同學臨之。薛宣來禾，悉遣諸畫弟子從其學。年五十餘，歿於天寧寺之寶蓮房。畫弟子巢敬經紀其喪。敬字林可，嘉興人。寫真得其傳，山水師薛宣。冰壺嘗自寫一小照，趺坐於蒲團旁，畫一鬼撫掌揶揄。處士盛宣山名遠題曰：「世上萬緣都是幻，阿師獨要寫其真。寫

來真亦同於幻，不覺空中鬼笑人。」

道顛道人

顛道人，江寧人，流寓維揚。善飲酒，醉後作畫任意揮灑，山水花木皆有奇趣。人問其姓名不答，因呼為顛道人。後見乞其畫者漸多，遂去，不知所終。或曰道人姓胡。

閨秀王端淑

王端淑，字玉映，號映然子，山陰人。遂東先生思任女也，適錢塘丁肇聖。博學工詩文，善書畫，長於花草，疎落蒼秀。順治中，欲援曹大家故事延入禁中，教諸妃主，映然子力辭之。卒年八十餘。著有《吟紅集》。

閨秀黃媛介 吳氏 倪仁吉附

黃媛介，字皆令，秀水人。工詩賦，善山水，得吳仲圭法。太倉張西銘溥聞其名，往求之，時皆令已許楊氏，楊久客不歸，父兄勸之改字，誓不可，卒歸於楊。乙酉城破家失，乃轉徙吳越間，饔飧於詩畫焉。嘗爲新城王阮亭寫山水小幅，自題詩曰：「懶登高閣望青山，愧我年來學閉關。淡墨遙傳千載意，孤峯只在有無間。」詩見《池北偶談》。詞旨亦雋永。竹垞《明詩綜》不錄皆令一字，所錄閨秀詩悉送別皆令之作，蓋不以皆令爲前明人也。時同里吳氏，字素聞，亦善山水及士女。吳興倪仁吉，亦以畫山水聞。

白苧村桑者曰：皆令節高矣，而識亦卓。余聞其辭婚張天如時，謂父兄曰：「張誠名士，惜旦暮人耳。」數月張果卒，竟不知其操何術也。此豈尋常閨秀哉？「字誠不可，然張公才名山斗，以帳窺之，可乎？」及見，歎曰：「張誠名士，惜旦暮人

閨秀顧媚

顧媚，字眉生，號橫波，龔宗伯芝麓妾。工墨蘭，獨出己意，不襲前人法。眉生本伎女，芝麓納爲妾。芝麓仕國朝，當得封典，妻童夫人曰：「我於前朝已受封誥，今讓於顧氏可也。」眉生遂得受封。

閨秀徐粲　方維儀附

徐粲，吳人，海寧相國陳之遴素菴公淑配。善畫士女，工淨有度。晚年專畫水墨觀音，間作花草。桐城方維儀，同里姚孫□妻，早寡，大歸守志。亦善白描大士像，阮亭嘗稱之。

閨秀李因　胡淨鬘附

李因，字今生，號是菴，會稽人，海寧光祿卿葛無奇妾也。能詩，有《竹笑軒吟草

《續稿》。

工花鳥，得陳白陽法，嘗刻沉香爲白陽像奉之。畫多水墨，蒼老無閨閣氣，名甚著。世以因、鷹音相類，遂傳以爲專長畫鷹，故假名覷利之徒多鷹松，迄今猶然也。陳洪綬有侍妾胡淨鬘者，亦善花鳥草蟲。

閨秀陳書

陳書，號上元弟子，晚年自號南樓老人，秀水人。太學生堯勳長女，適海鹽錢上舍綸光。善花鳥草蟲，筆力老健，風神簡古。翁鶴菴先生瑞徵，見中卷。嘗歎曰：「用筆類白陽，而遒逸過之。」間作觀自在、關壯繆、呂洞賓像。上舍家貧而好客，夫人典衣鬻飾以供，嘗賣畫以給栗米，雖屢空，晏如也。課子嚴而有法，長陳羣，康熙辛丑進士，入翰林，今官通政，北直學政。次峯，廪生，早卒。次界，寶雞縣知縣，亦善花草。夫人以陳羣官誥封太淑人，卒年七十有七。

閨秀沈彥選

沈彥選，嘉興人，海鹽俞孝廉鴻德配也。善花鳥，分枝布葉自得異致，筆亦不纖，蓋不以姸媚爲工也。惜早世，未得大成。

閨秀吳應貞

吳應貞，字含五，吳江人，趙□□妻。工寫生，風神婉約，自是閨房之秀。

閨秀習忍

習忍，武進人，不知誰氏女也。寫生師惲南田法，有折枝花冊，娟媚雅潔，枝幹花葉均有意致，非貌似其師也。冊後有南田跋。

附妓女倩扶　吳媛　豐質

倩扶，華亭人。善花草，多寫意。工詩，有集。嘗口占一絕調善書者張星云：

「年少翩翩客，風流弱冠初。能將畫眉意，悟入折釵書。」同時有吳媛和云：「風流京兆勝當初，昨夜蛾眉入夢餘。每看晴山渾黛色，倒拈斑管不成書。」媛字文青，無錫人，自號梁溪女史，亦善畫，有《墨荷圖》《設色菊花扇》。两人并爲吳梅村東山勝侶。後蘭陽有豐質者，字花妥，妙音律，善演劇，而性度閑雅。焚香鼓琴，好畫墨蘭，學王覺斯法。花葉舒暢瀟灑，絕無拘滯修飾，不得以風塵筆墨忽也。寓居睢州，名甚重。陳其年東侯六叔岱詩云：「聞說睢州女校書，春愁縈綰妥上頭初。今朝人臥梁王苑，歌板糟牀只欠渠。」忽了悟，即於睢州從一貧人，勤苦作家，卒年蓋三十云。

白苧村桑者曰：余嘗見馬士英水墨山水一幀，筆法縱逸，有別趣，字亦佳。第其人既自絕於勝國，復獲罪於皇朝，即欲錄之，從何位置耶？嗚呼！倩扶、吳媛、豐質，妓女耳，士君子猶節錄之。亂臣賊子，大節既隳，萬事瓦解，畫之工不工，何足

挂人齒頰煩哉？嘗聞諸金陵人云：「馬士英畫頗佳，然人皆惡其名，悉改爲妓女馮玉瑛作。」噫！使馮玉瑛真有其人，恐亦不任受也。

校勘記

〔一〕有正書局排印本「與」下多一「後」字。

〔二〕「訛」，掃葉山房本作「臥」。

〔三〕「雨村」，底本墨釘，據掃葉山房本補。

〔四〕「朱」，掃葉山房本作「未」。《碑傳集·張徵君庚墓誌銘》作「朱未」。

〔五〕「禎」字原缺，據文意補入。

〔六〕據上下文意，「悟」疑當作「誤」。

明人附錄

黎遂球　袁樞

黎遂球，字美周，番禺人。天啓丁卯舉人，名在復社。唐王以爲兵部主事，死贛州之難。善書畫，山石林木，蒼老風秀。嘗爲南昌萬徵君溉園時華作山水圖，題云：「萬茂先齋頭得高麗紙一幅，乃姜燕及學士使朝鮮歸所貽。余從陳士業飲，過宿茂先，因爲作畫，并題其上：長白遙遙鴨綠煙，使臣回首別朝鮮。陟釐空在興圖去，爲補林巒共愴然。」所著有《周易爻物當名》二卷、《蓮鬚閣集》。其賦黃牡丹詩最馳名。

袁樞，字伯應，號環中，別號石憲，睢州人。父可立，明大司馬，即萬曆中直言削籍，天啓時忤璫再削籍者也。吳次尾《剝復錄》所載不同。樞以蔭官刑曹，終養在籍，崇

禎末流寇犯境，樞破家資，大勞鄉民禦寇[一]，保城有功，南都起爲睢陳道。歸之任，未幾復還南都卒。樞博學好古，精鑒賞，家富收藏。工書畫，爲華亭董宗伯、孟津王覺斯所推許。山水出入董、巨、子久間，光華清寂。其摹梅華道人所臨巨然《蕭翼賺蘭亭圖》，氣韻沖淡，綽有古趣，今藏同里蔣郎中泰家。所寫折枝花有白陽山人風致。余遊睢，見先生遺墨及所藏舊跡，皆精雅，其風期嘦可想見。而郎中又爲余述先生生平，遂慨慕景仰無已云。

白苧村桑者曰：黎君、袁君皆前明人也，而向之輯譜者未之及。黎君雖爲竹垞朱太史收入《詩綜》，而不及其畫。余以二君既不可入是編，又恐或湮没，故附著之，以備後人採取焉。

校勘記

〔一〕「勞」，掃葉山房本作「募」。

國朝畫徵續錄

目 録

卷　下

閨秀姜桂 ……………………………（一七四）

閨秀汪亮 ……………………………（一七四）

閨秀鮑詩 ……………………………（一七五）

校勘記

〔一〕「實」，正文作「寔」。

〔二〕「李國華」，正文作「李華國」。

〔三〕正文「張若靄」條下有「施心傳」一條，目録遺漏。

〔四〕「英」，正文作「瑛」。

國朝畫徵續錄卷上

黃宗炎

黃宗炎，字晦木，一字立谿，人稱鷓鴣先生，餘姚人。忠端公次子，梨洲先生弟也，崇禎貢生。畫江之役，兄弟步迎監國，事敗入四明，參馮侍郎京第軍事。軍覆，隱於白雲莊。亂定，遊石門、海昌間，賣畫以給。畫宗小李將軍、趙千里。工繆篆，又善製硯。所著有《周易象詞》、《尋門餘論》、《學圖辨惑》。

黃向堅

黃向堅，字端木，吳人。父孔昭，以孝廉作宰滇中姚江，道梗不得歸，向堅徒步往尋，涉歷艱險，周遍於猺獞之地，跰足繭面，至白鹽井始遇二親。蓋自順治八年十

二月出門，至十年六月歸里。承歡凡二十年，父母殁，負土營葬，不再期得疾以殉，世稱完孝。好事者譜《黃孝子尋親傳奇》，至今世多演之。孝子善畫，所寫皆其所歷滇中山水。余於汪念翼收藏見其《鶴慶府鳴鳳山圖》，乾筆蒼秀，畧得黃鶴山人意。畫筆既可賞，又出自至性人之手，尤當珍重矣。

姜寀節

姜寀節，字學在，號鶴澗，萊陽人。前明禮科給事中垛子，垛崇禎末建言得罪，廷杖，謫戍宣城衛。鼎革，南都再建，弟行人垓亦奔赴，馬、阮羅織，必欲殺其兄弟，亡命浙東，後寄居於吳，遂爲吳人。學在工詩善書，畫山水摹法雲林，涉筆超雋，爲時所重。晚年建二姜先生祠於虎邱，又築諫草樓於祠後爲棲息所，足不入城布，人稱鶴澗先生。

文從簡　文枬　文掞　文定

文從簡，字彥可，晚號枕煙老人。待詔曾孫，蘇州府學廩膳生。善書畫，傳其家法而少變，書則兼李北海，畫兼雲林、叔明。崇禎庚辰廷試貢士，例得學博，不赴選，後〔一〕卒於國朝順治五年。子枬，孫掞。枬字文端，號愷菴，長洲學生。畫山水一稟祖法，所著有《青氈雜志》。掞字日賓，號古香。山水法倪、黃兩家，不多作，所著有《十二研齋詩集》行世。又族人定，字子敬，後名止，字止菴。善花鳥，與王勤中齊名。

宋珏

宋珏亦作玨，字比玉，莆田人，前明國子監生。善畫，其臨李伯時《輞川圖》長卷，不設色，山石縱筆作摺帶皴，不拘拘於法。余不得見李原本，比玉所摹或稍變通，未可知。因所曾見李畫，無此種筆法也。至圖中諸景，位置前後與右丞原本不同，大

抵伯時先有變通矣。然比玉能脫盡畫史習氣，自是士人高致。其寫松樹尤秀絕。

比玉工詩，錢牧齋稱之，王阮亭《漁洋詩話》亦歎其小詩工絕。

陳應麟

陳應麟，字璧山，江陵人。父□□，死明季難，應麟入國朝，孑然終身，賣畫以給。專工蘆雁，遂成絕藝。

趙旬

趙旬，字禹功，會稽人。家極貧，學歬以養親，藝絕工，時稱趙孝子。長遊蕺山劉氏之門。丙戌後立高節，隱於緇，賣畫以活，世所稱壁林高士畫者也。晚年講學於儞山，生徒甚盛。

呂潛

呂潛，字孔昭，號半隱，遂寧人。崇禎癸未進士，官行人。善花草，用筆放縱而不越矩矱，神氣清朗可賞。性曠達，淡於仕，入國朝遂不出，以詩畫娛老。有《懷歸草堂》、《守閒堂》、《課耕樓》三集。

郭士瓊 李華國 徐鼎 姚學灝 陳景附

郭士瓊，字非赤，號滌山老人，江陵人。善山水，筆力蒼勁，長於巨幛長卷。爲人閒靜寡營，卒年九十餘。同里李華國，字西池，號竹溪老人。康熙初年武探花及第，不能挽強，放歸。善山水，名於時。性情樂易，與人無迕，卒年亦九十餘。兩人皆師徐鼎。鼎，國初官司馬。又姚學灝、陳景亦以畫名。學灝字天如，善墨蘭，工詩，有《詠竹》百首。景字借山，善畫牛，人爭稱之。

王樹穀　游士鳳　蔡澤附

王樹穀，字原豐，號無我，又號鹿公，又自號文外布衣，仁和人。題其所居曰「粟園」。工人物，筆法出於陳洪綬而得其清穩，所謂善學柳下惠也。衣紋秀勁，設色古雅，一時工人物者無能出其右也。乾隆十六年余遊武林，於友人齋見其《團扇士女圖》，按所題作圖歲月，余年已三十有九，可及見其人而不得見。又二十八年，始見其遺筆，而想見其爲人，因急録之。後又見一册，風致俱不同。其圖章有「慈竹君」、「笨冚」、「一笑先生」。時有游士鳳者，號雲子，沔陽人。亦善人物，聲聞楚中，有《呂仙像》、《關夫子像》石刻行世，與郭天門交好，蓋有學行者。又江寧蔡澤，字蒼霖。善人物，兼長山水花草，亦國初好手。

周荃

周荃，字靜香，號花谿老人，長洲人。大兵下江南，荃首爲向道，以功授開封府

知府,遷觀察使。善山水花草,各得大意,小幅及冊頁筆趣尤敏妙動人。題句書法皆有生氣,其圖章有「齊楚觀察」。

宋犖 毛奇齡附

宋犖,字牧仲,號漫堂,商邱人。相國文康公權子,以蔭入仕,官至大冢宰。博學工詩古文,有《西陂類稿》行世。嗜古精鑒賞,嘗自言暗中摸索可別真贋。收藏甚富,一時以畫名家者悉羅致於家,出其所藏屬摹副本,極爲盛事。耳濡目染,遂得畫法。嘗寫水墨蘭竹小幅,疎逸絕倫,非丹青家所能窺也。湯西崖題詩云:「竹箭美必採,澤蘭香宜紉。公前撫豫章,後撫江蘇,拔名士,禮遇而資之。湯詩假圖頌公儔,小筆乃爾神。」公乎鎮東南,空谷無幽人。偶然託墨妙,寫此平生親。咨嗟魏德,洵實錄也。同時蕭山毛檢討奇齡亦善畫,嘗爲姚士重作梅,又爲駱明府夫人作麻姑,見《西河集》詩及跋,筆墨未之見。

黃甲雲

黃甲雲，字唱韓，河南人。有異才，學不甚富，而於所誦習者必潛心搜討，弗徹弗休。工書善畫，《圖繪寶鑑》稱其用筆不亞唐宋。余嘗見其所寫山水，不專宋法，純以天行，當其合處，機趣橫生矣。順治間以拔貢授樂安縣知縣，蒞任後相其土田作邱田法，繪《邱法圖》。若干畝爲一邱，內除川陸墳墓道路若干，餘田若十比邱，以盡一邑之田，庶田無隱而賦可均。上之大府，大府以聞，天子奇之，圖留覽，特設屯田御史，依法盡畫山左地。會世祖晏駕，御史以才長性刻，遂罷歸。屏居城東之班城，親督耕桑，暇以筆墨遣興。所作《邠風》、《盛衰循環》諸圖多依理道。工詩，有《楚遊草》。

文命時　吳秋聲　黃筠菴

文命時，江都人。工墨蘭，以瘦筆乾墨運以中鋒，秀勁拔俗。花蕊疏朗，別具神

韻，展玩時令人有世外之思，洵士人之高致也。同里吳秋聲，號同柏。工墨竹，得梅道人法，一遵成範而不流於板，當與命時伯仲。又有黃筠菴者，號同柏。工畫石。嘗見其小方幅，以淡墨作瘦石，不用渲染而凹凸自具。題云「宋高宗御題石」，蓋有所本也。

白苧村桑者曰：水墨蘭竹之法，至近日不可問矣。然操管者人人自謂蘭出鄭、趙，竹出文、吳，世亦從而和之。不知蘭葉柔弱而光滑，竹葉散碎而欲脫，至其襯貼坡石，一味杜撰，即或時目可蒙，而欲邀賞家一盼，斷不能也。因思三家之法，能會而出之，不必誇詡仿古，已足成一家法矣，故彙記之。

顧文淵　姜漁

顧文淵，號雪坡，常熟人。能詩文，善山水，與華嵒逸同學，筆墨亦相類。同里

姜漁，字松山。畫山水得元人意，最宜小幅及册頁，疏秀可喜。

虞沅　高翔

虞沅，字畹之，江都人。善花草翎毛，勾染工整，賦色妍雅，得古人遺法，至今賞鑒家爭重之。同郡高翔，字鳳崗，號西唐，甘泉人。善山水，摹法漸江，又參石濤之縱恣，亦善於折衷者。能詩，工繆篆，刀法師程穆倩。諸藝均可觀，惜皆於近人問途徑，不若畹之之肯摹古耳。

武丹　左楨　朱虛

武丹，字衷白，左楨、朱虛三人，不知何許人。皆善山水，丹筆清韻自喜，楨筆有郭河陽風味，虛筆結構緊密。

程洢

程洢，字箕山，號岸舫，北平人，順治己丑進士。善山水，老筆灑落，布置整而厚。

邵點 邵應闓

邵點，字子與，一字初菴，吳縣人。善山水，能詩，有《四可齊集》[二]。子應闓，字斯熊，號澹園。工山水，閎其世業，而深之以學力，居然參作家之座，蓋王翬之亞也。又善寫真。

錢黯 徐本潤附

錢黯，字長孺，號書樵，嘉善人。順治間進士，池州府司李。山水學大癡，不落畫史臨摹習氣，而自具真意。其同里徐白峯，名本潤，號松谿，邑諸生，亦以山水名。

卞久 卞祖隨 徐璋 余穎

卞久，字神芝，號大拙，婁縣人。子祖隨，字虞逸，工寫真，神芝爲之補圖。同郡

徐璋，字瑤圃。寫真不獨神肖，而筆墨烘染之痕俱化，補圖亦色色可觀，不愧沈韶高弟。遊都門，名甚重，康熙中祇候內廷。時廣東海陽人余穎，字在川，工寫真，大得曾鯨之竗。

馬世俊　吳穎　宋豳同

馬世俊，字章民，號甸臣，溧陽人，順治戊戌狀元。善山水，好作巨障，不專師法而自出杼軸，聳拔奪目。同里吳穎，字見末，號長眉，順治間進士，山水與甸臣同聲於時。又有宋豳同者，歲貢生，寫意花草，筆致天成，兼善法書。

汪文柏

汪文柏，字季青，號柯庭，休寧人，占籍桐鄉。工詩，善墨蘭，雅秀絕俗，點綴坡石亦落落大方，洵士夫逸致。官司城，頗著循聲，然性好習靜，三載即致政歸里。晚年手定詩題曰《柯庭餘習》，蓋所學崇本也，朱竹垞太史序之。又撰《杜韓集韻》若

干卷，其族人□□□□□□□□□□□□□□□□□□□□□□□□有聲譽。

白苧村桑者曰：柯庭畫不輕作，故流傳少。其孫念翼出所藏遺墨小冊，僅兩頁，後附宜山所題絕句，屬余跋，始得見之，亟爲著錄。宜山姓盛氏，名遠，字鶴江，號宜山居士，吾里高尚士也。築瓣香菴於南湖之濱，棲息以老，竹坨題其生壙。無子，詩稿散佚，今菴亦毀。念翼嘗過其地憑弔，蓋念先人交好也，可感已。

許慧

許慧，字念因，號笑仙，秀水人。業醫，善寫意花草。其用筆合山泉、舜舉而自成一家者，疏老可嘉。每寫長草葉，好作一轉若結者，頗有別致，點綴草蟲亦生動。

顧藹吉　勞澂

顧藹吉，字畹先，後改字天山，號南原，吳縣庠生。山水宗法元人。遊京師，爲宋駿業、王原祁稱賞，以貢生纂修得官，終於儀徵學博。精繆篆，工八分書，著《隸

《辨》行世。同里勞澄，字在茲，亦善山水，與藹吉同稱於時。

程鳴

程鳴，字友聲，號松門，歙人，占籍儀徵，補庠員。善山水，學於苦瓜和尚。乾筆枯墨，運以中鋒，純以書法成之，不加渲染，蒼雅可賞。蓋所學在和尚，又參以程穆倩也。著名江淮間。詩出漁洋山人之門，漁洋嘗云：「松門詩名爲丹青所掩。」

馬驤

馬驤，江西人。工山水，有元人矩矱。用筆細秀，氣味古逸，不可没也。驤曾爲揚州司馬，故邘上猶有遺跡。

程琳　朱山

程琳，字雲來，歙人，徙居嘉興。善花草，尤工水墨牡丹。今遺跡甚少，前大中

丞程元章購之甚切，僅得三四幅。近日烏程朱山亦工水墨牡丹，用墨朗雋，英英奪目，兼寫山水，亦雅韻。 乾隆辛未進士，睢州蔣禮部蔚分校南宮所得士也。

汪泰來　汪繹辰

張永祚附

汪泰來，字陛交，新安人，占籍錢塘。聖祖南巡，試詩賦第一，著聲於吳。康熙辛卯舉人，壬辰欽賜進士，授中書，入內廷纂修。善花草，在白陽、青藤之間，尤長松石。子繹辰，字陳也，杭郡庠員，世其學。同里張永祚，字景紹。善山水。其所學專精天文，入欽天監食俸。

莽鵠立　王斌　王肇基

金玠附

莽鵠立，字卓然，滿洲人，官長蘆鹽院。工寫真，其法本於西洋，不先墨骨，純以渲染皴擦而成，神情酷肖，見者無不指曰是所識某也。弟子金玠，字介玉，諸暨人。白苧村桑者曰：寫真之法，閩中曾鯨氏墨骨爲正，江左傳之。第授受既久，流

落俗工，莫有能心悟以致其功者，故徒法雖存，而得其神者寡，反遜西洋一派矣，猶作文者，偏鋒易勝也。近日吾禾梅會里王斌，字師周，曾爲余寫戴笠小照甚肖，筆意淡遠。子肇基，號鏡香，傳其業，力欲復古，志士也。

朱雛模　王侃

朱雛模，字皋亭，號南廬，錢塘人。善山水，乾隆十九年，年九十有六，猶不倦點染，與王侃均屬熙朝人瑞。侃字聲偉，秀水人。年九十餘，猶能畫龍水大幀。南廬所著有農政、證治、醫書各若干卷。侃子德普，見前錄。

羅烜

羅烜，號梅仙，又號鋤璞道人，江西人。飯牛後也，山水傳其家法。僑居金陵，年八十餘，猶操筆賣畫以供晨炊。人皆羨其精力，余獨閔其境遇之窮。

高鳳翰

高鳳翰，字西園，號南村，晚年自號南阜老人，嘗自稱老阜，膠州人。雍正五年以生員舉孝友端方，任歙縣丞，被劾去官。後病痺，右臂不仁，書畫遂以左手。感前人鄭元祐尚左，因更號後尚左生。其畫山水，縱逸不拘於法，以氣勝。善草書，圓勁飛動。性豪邁，不蓄一錢。嗜硯，收藏至千餘，皆自銘，大半手琢，著有《硯史》。曾遊吾禾，主馮司寇景夏，司寇牧膠時舊識也。乾隆癸亥，年六十一，自爲生壙，誌其銘曰：「知其生，何必知死；見其首，何必見尾。嗟爾生事類如此。」馮景夏見前録。

沈白 沈廷瑞

沈白，字賁園，華亭人，文恪公荃弟。善山水，運筆縱橫疏快，有別趣。又宣城布衣沈廷瑞，字樗崖，號頑仙，眉生先生孫。山水筆意疏落，其大致似取法於石田者。畫松尤工，詩亦豪放，年八十餘，猶能遊。

虞景星

虞景星，字東臯，金壇人。康熙壬辰[三]進士，初仕上虞縣知縣，改吳縣教諭。善山水，尤長於松，虬枝密葉，燦然可觀。年八十五六，體氣彌健。爲人古心古貌，士林欽重。兼善法書。有客持扇，一面錢香樹司寇所書，一面爲余畫。東臯見香樹書，假玩良久曰：「用筆深合古法，不獨我吳所少，恐浙中亦不能兩。」語畢轉扇，見畫即摺之，曰：「我且攜去，明日奉趙，何如？」客諾。越三日不至，往索，東臯手扇出曰：「畫甚佳，我意欲加一二筆，故假歸。及細閱三日，愈見其厚，無可加也。」復指遠山一筆曰：「此真仙筆，世史安知如此？」收束復曰：「是扇書畫俱佳，當寶藏之。」明年客過我，語之，余聞之甚愧，然不能不深知己感也，因識之。

程林　程泰京

程林，字周卜，號青螯，新安人，占籍丹徒。善山水，不喜設色。宗人泰京，字紫晉，號了鹿山樵。占籍浙江，中乙榜。山水學元人，亦不喜設色。兼善草書。

白苧村桑者曰：畫，繪事也，古來無不設色，且多青綠金粉。自王洽潑墨後，北苑、巨然繼之，方尚水墨，然樹身屋宇猶以淡色渲暈。殊不知雲林亦有設青綠者。迨元人倪雲林、吳仲圭、方方壺、徐幼文等，專以墨見長，殊不知雲林亦有設青綠者。畫圖遣興，寧有定見？古人云「墨暈既足，設色亦可，不設色亦可」，誠解人語也。

佟毓秀　朱方藹

佟毓秀，字鍾山，滿洲人，甘肅巡撫。善山水，法元人率筆。又有太醫院吏目朱方藹，號雷田，錢塘人，亦以率筆寫山水。各自標其逸趣。

圖清格

圖清格，字牧山，滿洲人。以草書法寫菊花，蓋不屑隨人步趣而自闢一徑者也。官大同府太守，親喪廬墓，築內舍於西山，孝行可風。

邊壽民　張雨　鮑元方

邊壽民，字頤公，淮安人。善潑墨寫蘆雁，江淮間頗有聲譽。嘗語其友人王孟亭曰：「我以畫爲活，今年六十，老將至矣。爲置一篋，外圓內方，虛其腹，封而竅之。及吾手能爲時，得佳者入竅而實諸，以備我老。名弇篋。」孟亭爲文記之。其論畫云：「畫不可拾前人，而要得前人意。」名言也。又有張雨者，亦江北人，亦能潑墨。惜兩人用墨皆滲以膠，不能不減價矣。又有鮑元方者，江寧人，寫生亦豪邁自喜。

張御乘　嚴英　茅麐

張御乘，字駕六，號適園，烏程人。工花鳥，筆有異致。嘗入都作《河清海宴圖》，公卿有欲薦之者，謝去，歸老於家。同里嚴英，字臥山，山水得小米法，尤工松竹。爲人性癖，終身不娶，晚歲倦遊，結廬依墓田以老。又有茅麐，亦善山水。三人皆吳興一時之有聞者。

唐岱　周鯤　余省　陳善　郎世寧　穆倡附

唐岱，字靜巖，滿洲人，內務府總管。工山水，用筆沉厚，布置深穩，得力於宋人居多，能品也。祗候內廷，今上賞之，蒙恩品題最多，詩載《樂善堂集》。恭錄《題千山落照圖》一章：「我愛唐生畫，屢索意未已。昨從街市中，購得澄心紙。好趁靜室閒，爲我圖山水。著墨濃淡間，萬壑秋風起。水亭跨明波，磴道延步履。斜陽暎天末，咫尺有萬里。暝對意彌遙，煙浮暮山紫。位置倪黃中，誰能別彼此。」恭讀一過，

足以得其畫之佳致矣。而「瞑對」兩言神味清膄，更可想是圖落照之妙。又有周鯤，善山水。余省，字曾三，善花鳥，與岱同直內廷，其畫皆藏《石渠寶笈》。《樂善堂集》有題郎世寧寫生，題穆倡《松石長春》、《松亭雲岫》等圖，兩人筆墨未之見，附記其名訪之。岱弟子陳善，大興人，山水多焦墨，邱壑亦深邃。

湯祖祥　周士標

湯祖祥，字充閭，武進人，康熙間以國子監生充銅版館，編纂《古今圖書集成》。善畫花卉，得蔣南沙法，賦色妍淨，折枝小幀尤佳。同郡周士標，字豈凡，宜興人，工花鳥，有法度。

朱倫瀚　李山　楊泰基附

朱倫瀚，明宗室，入國朝隸旗籍。善指頭畫，得其舅氏高且園法。一邱一壑，雖奇自正，設色沖淡而氣厚，喜作巨障。近日指墨甚眾，要以倫瀚爲優。官御史。錢

塘李山；平湖布衣楊泰基，字瞻岳，號海農，皆擅是藝，亦有佳致。

謝淞洲

謝淞洲，號林村，長洲人。詩宗西崑，畫學倪、黃，後兼宋人筆意，疎爽有法則。精鑒別古法書、名繪與金玉磁器。雍正初特旨召入，命其鑒別內府所藏之真贋。因進所畫山水，世宗嘉之，留一載，以疾罷歸。

沈永年

沈永年，字青原，號息非，華亭人。善山水，得元人意。精醫學，侍內廷，太醫院使倚重之。旋歸里，年六十七，無疾趺坐而逝。

袁江　陳枚　賀金昆　陳桓　陳桐

袁江，字文濤，江都人。善山水樓閣，中年得無名氏所臨古人畫稿，遂大進。憲

廟召入祗候。陳枚，字殿掄，松江人。善人物、山水、花鳥，得宋人法。遊京師，入內務府，供事內廷。又有賀金昆，錢塘人，武解元。善人物花草，召入供事。枚兄桓，號石鶴，山水善用墨。弟桐，號石生，寫意花果，尤工蟬翼。

李方膺　劉乃大

李方膺，字虬仲，號晴江，南通州人。善松竹梅蘭及諸小品，縱橫排奡，不守矩矱，筆意在青藤、竹憨之間。雍正間以諸生保舉爲合肥令，有惠政，人德之。去官後窮老無依，益肆力於畫，以資衣食，寓金陵最久。時以諸生保舉者有劉乃大，字有容，山陽人。知郫縣，遷忠州牧，以征苗軍功題陞成都府，蒞任數月卒。善山水，率筆圓勁，豪邁自喜。

帥念祖

帥念祖，字宗德，奉新人，以禮科給事署陝西布政司使。以指頭墨作花草，間寫

張若靄

張若靄，字晴嵐，桐城相國廷玉子，翰林院編修，累遷通政司。工花草，嘗見其折枝荷花，賦色沉穩清艷，而寫葉純以墨染，亦舊法也。惜早世，未得大成。錢坤一云：「晴嵐畫誠佳，第每幅若有未完者，此所以不永其年歟？」

施心傳

施心傳，字結如，寧化人。好學工文詞。善山水，得雲林筆法，頗自矜重，不妄與人作，若富貴人往求，尤嚴謝之。當蒼松白雪、清風皓月之時，僧人飲以佳茗，出素紙案上，不自覺其興發，呢筆點拂，亹亹不倦。同里雷翠庭副憲云：「施先生性狷潔，與家君交最善。每同構文，日當亭午，市豆餅充饑而已。」

山水。

校勘記

〔一〕「後」，底本作「人」，據掃葉山房本改。

〔二〕「齊」，掃葉山房本作「齋」。

〔三〕「壬辰」，據掃葉山房本補。考光緒《金壇縣志》，虞景星爲康熙五十一年壬辰科進士。

卷　上

一五一

國朝畫徵續錄卷下

張雍敬

張雍敬，字珩珮，號簡菴，秀水布衣，家新塍鎮。善草蟲，布置花草本宋人勾染法，工細多致。工制舉文，不遇。精究天文曆律之學，著《定曆玉衡》十八卷，始與吳江王寅旭相稽考，繼證之宣城梅定九，竹垞朱氏序之。其《宣城遊學記》，稼堂潘氏序，皆極推重。詩有《環愁草》、《靈鵲軒》等集。畫筆其餘技也，然猶工細若是，可知其學之專者矣。

方士庶

方士庶，字循遠，號小獅道人，新安籍，家於維揚。能詩，工畫山水，受學於黃尊

古。用筆靈敏，氣暈駘宕，早有出藍之目，誠爲近日僅見。惜中壽而歿，使假以年，何難參二王之席？其詩友閔玉井論其畫云：「觀循遠少作，似不得有今日之造詣，其精進在四十以後也。」

白苧村桑者曰：余前過邗江，見循遠筆，已心儀之，然不多見。今重過之，循遠已歿，因遍覓遺跡觀之，大小幅皆入妙品。當其得意處，墨情筆趣杳渺難名，令觀者神往。余前錄以南華爲藝苑後勁，蓋未見循遠也。

華嵒

華嵒，字秋岳，號新羅山人，閩人，僑居杭州。善人物、山水、花鳥、草蟲，皆能脫去時習，而力追古法，不求妍媚，誠爲近日空谷之音。其寫動物尤佳，山水未免過於求脫，反有失處。能詩，亦古質。客維揚最久，晚年歸西湖，卒於家，年望八矣。

蔣溥 錢載

蔣溥，字質甫，號恒軒，文蕭公廷錫長子，廷錫見前錄。雍正庚戌傳臚。工花卉，得其家法，隨意布置，自生多趣。供奉內廷，畫幅歲時經進。今官戶部尚書、協辦大學士。門下士錢載，字坤一，號籜石，前明以貢生劾魏璫十大罪錢嘉徵之裔孫。穎敏好學，工詩，善寫生。遊都門，恒軒爲其子延主師席，因得親其點染，筆法益進。乾隆壬申傳臚，翰林院編修。

鄒一桂

鄒一桂，號小山，無錫人。雍正丁未進士，入翰林，改侍御，今官內閣學士，兼禮部侍郎。工花卉，分枝布葉條暢自如，設色明淨，清古冶艷，惲南田後僅見也。深邀睿賞，題詩榮之，詩載《樂善堂集》。一桂嘗作《百花卷》，每種賦詩一絕進呈，皇上亦賜題絕句百篇，一桂復寫一卷，恭錄御製於每種之前，而書己作於後，藏於家。少司寇錢

香樹嘗偕小山遊盤山，時杏花盛放，香樹出藏紙索寫《盤山杏花圖》，小山即於花下點染，屋宇垣墉、山嵐花氣一一入妙。人皆知其花草之工，不知其山水之佳，著之。

董邦達　錢維城

董邦達，字孚存，號東山，富陽人。雍正癸丑進士，入史館。善山水，取法元人，善用枯筆勾勒，皴擦多逸致。近又參之董、巨，天姿既高，而好古復篤，自然超軼，深爲今上所賞。今官吏部左侍郎，侍直內廷。

錢維城，號稼軒，武進人。乾隆乙丑狀元，官翰林院修撰，累遷工部右侍郎，侍直內廷。山水邱壑幽深，氣暈沉厚，迥不猶人。其座主錢香樹云：「稼軒自幼出筆老幹，秀骨天成，通籍後又得力於東山者也。」

袁舜裔　周思濂

袁舜裔，號石生，祥符人。善書畫，其寫山水墨竹不事摹倣，自成家法。以孝廉官平原令，廉靜愛民，有惠政。以里誤去，閉戶不與外事，詩畫自娛。桑弢甫主大梁

書院講席，不妄交一人，惟石生契合。時余客大梁，因𤼵甫交之。石生同郡周思濂，字靜夫，儀封人。善山水。曾見其爲余老友襄城劉庶常青芝作《江村草堂圖》，疎曠雅淡。時官禮曹。

張宗蒼　張述渠

張宗蒼，字默存，一字墨岑，號篁村，吳縣人。善山水，出黃尊古之門。用筆沉着，山石皴法多以乾筆積累，林木間亦用淡墨乾擦，湊合神氣，頗覺葱蔚可觀。以主簿銜理河工事，乾隆十六年恭遇聖駕南巡，宗蒼以畫册進呈，蒙恩賞錄，即命入都祗候內廷。十九年，特授户部主事，時年將七十，踰年以老告歸，卒於家。姪述渠，字筠谷，邑庠生，亦善山水，筆甚老秀。

白苧村桑者曰：黃尊古筆墨老幹，氣味古茂，蓋得法於麓臺也。近日尊古遺跡，淮揚間甚重，人爭購之。第用筆過重，未免有窒滯處，然甜賴之氣自不能犯其筆端。余更有說。向見麓臺《秋山晴爽圖卷》，其自述作法，有「筆端金剛杵」之語，恍

然有會，因歎公之秘妙，不惜道出示人，自是頗有進境。後見大癡《秋林書屋圖》，其勾勒石骨，運筆極細而軟，皴擦輕淡而簡，若毫不致力者，而設以淺絳，烘以墨青水，其氣暈穠深沉厚，遠觀彌湛，覺嵐光林靄，蒼然欲滴，乃知金剛杵之言，不盡然矣。其云金剛杵者，蓋言筆力堅重，若魯公書入木三分也，學者猶有致力之處。《秋林書屋》則一片神行，無從措手。　昔人題畫詩有云：「吾聞老子能嬰兒，乃是至人神化時。」此之謂矣。　爲拈出質諸精於六法者。

又曰：古人畫山水多濕筆，故云水暈墨章。興乎唐代，迄宋猶然，迨元季四家始用乾筆，然吳仲圭猶重墨法，餘亦淺絳烘染，有骨有肉。至明董宗伯合倪、黃兩家法則，純以枯筆乾墨，此亦晚年偶爾率應，非其所專。　士夫[二]便之，遂以爲藝林絕品而爭趨焉。　雖若骨幹老逸，而氣暈生動之法，失之遠矣。　蓋濕筆難工，乾筆易好；　濕筆易流於薄，乾筆易於見厚；　濕筆渲染費功，乾筆點曳便捷，此所以爭趨之也。　由是作者觀者一於耳食，相與侈大矜張，遂盛行於時，反以濕筆爲俗工而棄之，過矣。　余嘗見明止仲題畫詩：「北苑貌山水，見墨不見筆。　繼者惟巨然，筆從墨間

出。」始悟古人授受得力之微，蓋北苑骨藏於肉，巨然於肉透骨。後之學者以骨易見筆，肉難徵墨，由是肉漸消而骨加出，訖於今，有過於尚骨者，幾成髑髏矣，尚得謂之畫哉？余初亦尚乾筆，及知乾濕互用之方，而年邁氣衰，不能復力，深爲悵恨。麓臺晚年深好梅道人墨法，蓋亦有會於董源矣。後之學者有志復古，當不河漢余言。古詩云：「山路元無雨，空翠濕人衣。」杜詩：「碧山晴又濕。」又題畫詩：「元氣淋漓障猶濕。」可知古人用筆用墨之妙。荆浩詩：「筆尖寒樹瘦，墨淡野雲輕。」則又知點綴渲染，不在多着力矣。

鄭燮

鄭燮，號板橋，乾隆丙辰進士，興化人。工詩詞，善書畫，長於蘭竹，蘭葉尤妙。焦墨揮毫，以草書之中豎長撇法運之，多不亂，少不疏，脫盡時習，秀勁絕倫。書有別致，詞亦不屑作熟語。爲人慷忼嘯傲。曾知山東濰縣事，以病歸，遂不復出。

張棟　張紉芑　張肩　沈永令　沈屺懋　顧卓附

張棟，字鴻勳，號玉川，吳江人。邑諸生，家於鶯脰湖之濱。博學工詩文，畫筆私淑麓臺，專用乾筆，不喜設色。乾隆十六年，兩浙雅中丞聘纂《南巡盛典》。子紉芑，字芬揚，亦好六法，筆致疏秀，所至正未可限。其先同里以畫名者，有張肩、沈永令、沈屺懋、顧卓。肩善墨竹，堅勁森密。永令字聞人，順治戊子浙江乙榜，官韓城令，調高陵。善寫葡萄松鼠。屺懋字樹奇，善松竹，好作大幅。卓字爾立，花草得白陽法。康熙初遊京師，爲宗室紅蘭主人所賞，引置賓榻，即從主人學詩，詩情淡逸。主人梓《玉池生詩稿》，附卓詩一卷，以布衣而與賢王同集，時人榮之。

張乙僧　金勔　汪士慎

張乙僧，字西又，嘉定人，邑庠員。工花草，取致雅逸，尤長墨梅。時有專工墨梅者休寧金勔，字達三，號雪圃。筆力老幹，脫去時習。以貿遷往來四方，行笈中貯

名人筆墨，暇即展玩，興至即畫，遇投契者贈之，非其人，不輕與片紙。同郡汪士慎，

字近人，亦善墨梅，筆致疎落，家維揚。

白苧村桑者曰：墨梅，宋楊无咎、徐禹功皆工，无咎盛稱於後世，然真跡流傳絕

少，惟轉相摹仿者，千花萬蕊，即云其法也。元吳仲圭、倪元鎮亦善之，倪則獨以瘦

枝疎花見意，深得梅之神韻，而仿之者反無人。明沈石田常爲之。近日工是藝者甚

夥，無論其法楊法吳，皆以古幹屈盤爲主，枝則過於橫斜交加，花必繁縟以爲能。不

知劍拔弩張之概，大失清寒瘦逸之致矣。我故有取於倪、沈也。

錢大年　史嗣彪

錢大年，字松苓，號半舟。　嘗渡海遭颶風，桅傾，舟截爲兩，大年棲於後半，遇救

得免，因自號半舟。南通州人，雍正壬子舉人。山水筆意軒爽輕快。學兼天文。其

同年生史嗣彪，字班如，號霽岩，金壇人。山水暈潤有氣，善書端楷而敏，一日可書

萬字。乾隆丁丑，欽取內閣中書，卒於官。

姜恭壽　史鳴皋

姜恭壽，字靜宰，號香巖，又號東陽外史，如皋人，乾隆丁卯舉人。善花草竹木，縱逸瀟灑，脫去時習。其同里研友史鳴皋，字荀鶴，號歷亭。畫筆與恭壽相上下。以辛未庶常改授昌化知縣，今調象山。

曹源弘　曹相文

曹源弘，字天來，號甫田，嘉善人。工花鳥，好合寫天竹水仙，名《天仙圖》，索之者眾。應酬既多，遂獨擅其長，鈎勒賦色得宋人意。子相文繼之。

戴古巖　吳生附

戴古巖，吳縣人。山水專摹唐六如筆，而未嘗自題其名，一生之畫皆託六如，以專厚直。余曾於友人齋見所藏六如手卷，小大計三卷，其兄亦藏有兩卷，形色頗類，

甚異真跡太多，今乃知有戴氏臨摹也，收藏家當具慧眼辨之。然古人於法書有「買王得羊，不失所望」之謠，則買唐得戴，亦未爲大失也。其同里有吳生者，忘其名，花草仿惲南田，其題款字跡亦咄咄逼真。有客董館於家，閉之密室，圖成，假名壽平以售，而厚遺吳，吳亦賴之。後有人見之歎曰：「子有此畫筆，何不自名？」因自題其名以售，竟無售之者，仍託於惲。吳人摹古跡爲贗本，實能亂真。米南宮嘗云：「吳中假黃筌者不能辨。」蓋自昔然矣。然此輩但能臨摹，若自運即惡，於法書亦然。

易祖栻

易祖栻，字張有，湘鄉人。善墨竹，不專師法，頗有瀟灑之趣。館於慎邸，仕爲郡參軍，終於粵西。余曾於武林宗陽宮道院壁間見其小幅。後晤吳興太守沔陽李也升，爲道其爵里，録之。

黃壁

黃壁，號小癡，潮陽人。善山水，意在梅華和尚也。故題款亦作草書。

錢界

錢界，字主恒，號曉村，香樹司寇胞弟，行四。母太夫人陳見前錄工寫生，界幼嘗習之，不竟其業。中年見倪雲林細竹怪石，愛而習焉。生硬多逸致，絕無煙火氣，披賞間令人心氣俱靜。雍正七年，以諸生應保舉，知醴泉縣，調繁寶雞，以內艱歸。服闋，補吉安永豐縣，調繁廬陵，以最遷歸州牧，未幾又以最晉施南府同知，所在大有惠政。後以罣誤引見，仍回湖北，以同知用，未及任而歿。無子，貧不能具棺殮，伯兄司寇聞訃，立遣子赴武昌迎柩歸，以第六子嗣，而經紀其喪焉。香樹有《哭弟詩》云：「那有胡威絹，惟餘范甄塵。」其清身苦體，實錄也。

朱雲燝　朱雲輝　劉塞翁附

朱雲燝，號尋源，明遼藩分支宜陽後裔，家江陵。善山水，師同里郭士瓊見卷上。用筆爽邁勁健，率性進取，好作小卷，頗有逸致。又善畫馬，古來畫馬尚勾勒，次渲染，尋源以逸筆灑墨，頃刻成十數匹，而神駿之姿各具，藝苑之獨闢也。尤工畫魚，亦以逸筆灑墨，稀微隱現，與波光荇藻相動蕩，令觀者有濠梁之樂，足以傳矣。平生好遊，凡名山必圖之。於泰山作全圖一、分圖十六并記，梓行之。於黃山每景作一圖，凡四十八圖，爲二冊。於西湖作長卷，起雲林，終昭慶，後以意綴天台石梁、錢塘江潮，以寄其興。所著有《畫鏡》一卷行世。從兄雲輝，字天霞，號曙園。善花鳥山水，名聞荆楚。性傲岸，不合時趣，老於布衣。又劉塞翁，潛江人，工翎毛。尋源稱其筆有生氣，大抵不爽，附之。

鮑楷

鮑楷，字端人，號棠村，嘉興人，僑居維揚。少工花草，師法南田。後客沈凡民凡民見前録署，遂事山水。疎朗秀潤，得古人意，惜知之者少。境甚困，然有此造詣，終必有遇，所慮者爲馮唐耳。

金農

金農，字壽門，仁和人。好古力學，工詩文，持論不同流俗。精鑒賞，善別古書畫真贗。好遊，客維揚最久。年五十餘始從事於畫，涉筆即古，脱盡畫家之習，良由所見古跡多也。初寫竹，師石室老人，號稽留山民。繼畫梅，師白玉蟾，號昔耶居士。又畫馬，自謂得曹、韓法，趙王孫不足道也。近寫佛像，號心出家盦粥飯僧。其布置花木，奇柯異葉，設色尤異，非復塵世間所覩，蓋皆意爲之。問之則曰：「貝多龍窠之類也。」所著有《冬心詩鈔》行世。無子，妻亡，遂僑居維揚，不復作歸計矣。

汪溥　胡奕灯

汪溥、胡奕灯，皆不知何許人。溥山水清潤冷雋，字永思，號芝田，又號間政山樵。奕灯花草賦色倣北宋法，明艷可愛，字覲光。適見二人畫扇，録之。

沈映暉　沈承焕

沈映暉，字朗乾，號庚齋。歲貢生，華亭文恪公荃之族姪孫。好古工詩文，山水傳獅峯一脈，清矯拔俗。後博覽宏採，超然別有會心。其內兄助教陳楓厓愛其畫，嘗攜至都，質之東山董少宰，深加獎賞，謂得宋元大家風度。弟承焕，字文陶，號炳君。善花鳥，古雅秀潤。工詩及詩餘。

釋道濟

道濟，字石濤，號清湘老人，一云清湘陳人，一云清湘遺人，又號大滌子，又自號

苦瓜和尚，又號瞎尊者，前明楚藩後也。畫兼善山水、蘭竹，筆意縱恣，脫盡窠臼。晚遊江淮，人爭重之，一時來學者甚眾。今遺跡維揚尤多，小品絕佳，其大幅惜氣脈未能一貫。

釋普荷

普荷一作通荷，號擔當，雲南晉寧州人。唐氏子，名泰，字大來。年十三補弟子員，天啟中以明經入對大廷，嘗執贄於董思白之門。過會稽，參雲門湛然禪師，回滇。未幾，聞中原亂，遂薙髮，從無住禪師受戒律，結茅雞足山。工詩，有《脩園集》，儒生時作，《㩳菴草》則出世後詩也。善畫，取法於雲林，其自題云：「大半秋冬識我心，清霜幾點是寒林。荊關代降無蹤影，幸有倪存空谷音。」又云：「老納筆尖無墨水，要從白處想鴻濛。」可以得其意矣。

釋輪菴　于宋

輪菴，法名超揆，俗姓文氏，名果，中翰震亨子[二]，文肅公姪。父歿家落，走京師，佐總戎桑格定滇逆，得官不仕，旋薙髮。善詩文筆札，工書畫，山水多寫平生遊歷之名山異境，故能獨開生面，不落時蹊。聖祖南巡迎駕，召入京，恩賚優渥。年七十餘示寂，賜塔玉泉山，予諡文覺禪師，異數也。又文肅公家曾孫于宋，名本光，生十餘年依靈嚴繼起和尚，即茹齋，五歲搦管作大士像，年二十皈依靈嚴繼起和尚，即茹齋，五歲搦管作大士像，年二十皈依靈嚴繼起和尚。後遊京師，卓錫磐山禪院，前後起建精舍數十楹。善畫山水，守家法，設色淡雋，兼工寫真。年八十餘歸葬其父母，卒於竺塢山堂，即文肅公故廬也。

釋成衡

成衡，善山水，康熙間嘗供事內廷。聖祖賜大臣書扇，後面多衡畫，款題「臣僧

成衡謹寫」，筆亦古雅，蓋取法於王少司農。

釋上睿　梵林附

上睿，字目存，號蒲室子。工山水，布置深穩，氣暈冲和。嘗與王石谷同遊都門，蓋得其指授者，自是能品。詩亦工秀，宗門中工筆墨者，目存其傑矣。梵林山水有南宗二家卷，一雲林、一梅華道人，為時所稱。好雲遊，常在禾中。余嘗求其遺跡，不概見也。

釋明中　名一附

明中，字大恒，號犹虛，俗姓施，桐鄉人。幼薙度於禾中楞嚴寺，雍正間遊京師，得法於無礙永覺禪師。歸住杭州聖因寺，兼攝天竺講席。乾隆丁丑春，移主南屏淨慈。今上南巡，蒙賜紫衣。性好畫，嘗謂結習未能除。山水得元人法，信手運綴，氣味清遠，兼善寫生，人不能求也。善詩，與舒明府雲亭最契合，倡和尤多。白蓮住持

僧名一，號雪樵，嘗學其詩畫云。

閨秀金淑脩

金淑脩，明隨州牧、殉難贈太僕卿徐世淳長子肇森配。善山水，局度軒敞，有丈夫氣。不輕作，故流傳甚少。子嘉炎，舉康熙己未博學鴻詞科，入史館，官至閣學，累贈太夫人。

閨秀文俶　趙昭附

文俶，學博彥可女，趙凡夫子婦，靈均妻也。夫婦偕隱寒山。俶善花鳥草蟲，嘗作寒山草木昆蟲百種，曲肖物情。亦能寫蒼松怪石，筆頗老勁。吳中閨秀工丹青者，三百年來推文俶為獨絕云。無子，一女名昭，字德隱，字平湖馬氏。寫生工秀，兼長蘭竹，不愧家學。父母歿，昭歸葬之，乞錢牧齋誌其墓，志語「無子而有子」，善昭也。

閨秀馬荃

馬荃，字江香，扶義孫女扶義見前錄附。工花草，妙得家法，一葉一花，人爭珍之。適常熟□□[三]，以節重於里。江香曾祖父眉，父南平，皆善寫生，蓋四世矣。

白苧村桑者曰：余素聞扶義寫生，而未之見，故前錄附著於惲南田後。乾隆二十三年冬薄遊太倉，於居停見其畫冊，自題謂得包山、石田遺意。觀其超縱處，誠有陸氏風概，而老健遠遜石田，蓋能品也。世人誇重，未免過情。

閨秀蔡含　金曉珠

閨秀蔡含，字女蘿，吳縣人，如皋冒辟疆姬也。生而胎素，性慧順，好畫，兼善山水、花草、禽魚，長於臨摹。嘗作《松圖》巨障，辟疆作長歌題其上，一時名人和之。又嘗爲《墨鳳圖》，題者頗眾，詩俱刻入《同人集》。辟疆姬人又有金曉珠，名玥，崑山人。居染香閣，亦善畫。曾臨高房山小幅，得其氣暈，時稱冒氏兩畫史。女蘿歿，

汪懋麟爲之銘墓，而諸名士錫以輓詩，亦可以不沒矣。

閨秀王正 卞氏附

閨秀王正，字端淑，江都人。善花草，布置工穩。能詩，受業於徐少宗伯倬。後入都，馬相國齊延教其女。又三韓卞氏，大中丞永譽女，善花草，賞家稱其工。中丞好古精鑒，著有《書畫彙考》行世，宜其女之工筆墨矣。惜未之見，附錄俟訪。

閨秀俞光蕙

俞光蕙，字滋蘭，海鹽人。少司農穎園孫女穎園見前錄，于殿撰敏中字耐圃淑配，以覃恩封宜人。性好畫，年七歲寫折枝花於壁，司農見而異之。長受法於錢太夫人陳書太夫人見前錄，太夫人子司寇，司農姪女倩也，以親串往來指授，自是益進。筆致清穎古秀，布置亦大雅。乾隆戊辰，耐圃視學浙江，庚午春，宜人卒於官舍。

閨秀惲冰

惲冰，字清於，南田之女。善花草，得其家法，名於吳中。適同里某，子四人，皆傳其學。

閨秀孔素瑛

孔素瑛，字玉田，聖裔毓楷女，占籍桐鄉，適烏程貢生金某。善寫花鳥，有機趣。能詩，有《飛霞閣詩集》、《蘭齋題畫詩跋》共十三卷。

閨秀丁瑜

丁瑜，字懷瑾，錢塘人。父允泰，工寫真，一遵西洋烘染法。懷瑾守其家學，專精人物，俛仰轉側之致極工。適同里張鵬年，亦善畫。

閨秀姜桂

姜桂，字芳垂，號古研道人。孝廉本渭季女，行人垓曾孫女也。父母許張氏子，聘未婚，張卒，桂時年十九，聞訃欲自經，父母許其守節，乃不死。未幾翁姑相繼歿，無可歸，矢志於室，貞女也。通經書，善畫山水，乾筆疏秀。嘗見其小幅，自題云：「暖風晴日值良辰，窗外梅花數點新。更想林泉清淑致，山光樹色寫初春。」又記云：「仿元人惜墨法。惟舊紙得墨，始有氣韻。佳紙難覓，大幅更窄。茲幀細潔，又平拓者再，而紙性猝難融化，淺深濃淡頗費經營，而筆不達意。欲貌似古人而不可得，多愧。」觀此足以知其學力有所得矣。

閨秀汪亮

汪亮，字映輝，號采芝山人，柯庭孫女柯庭見卷上。幼喪父，聰穎好學，多藝能。留心典籍，善詩，尤好六法，私淑清暉老人。輕雋秀潤，設色淡雅，其一種清逸之致，

頗覺出塵自得。適吳興費氏，今移家嘉興。

閨秀鮑詩

鮑詩，字今暉，平湖人，別駕怡山次女。怡山有四女，皆知書善能詩。徽州老諸生程立巖名之廉者，善山水花草，來遊東湖，姊妹從之，專學花草，傳白陽法也，今暉筆尤長。適余族姪徵士雲錦，有《鶴舞堂小稿》一卷，在家時作；《吾亦愛吾廬詩鈔》二卷，乃與徵士倡和詩，造句幽秀，攸縣彭湘南採入《國朝詩選》。

校勘記

〔一〕「士夫」，掃葉山房本作「今人」。

〔二〕「名果中翰震亨子」，掃葉山房本作「名果中翰林震亨子」。據馮金伯《國朝畫識》卷十四，名「果」爲是。

〔三〕「常熟□□」，掃葉山房本作「常熟□氏」。

國朝畫徵補錄

序

凡人學有根柢，抱負淵涵，往往於其專精之事秘而未宣，而以其兼長之事出而共質者。大抵事繁而深，則遲而晚就；事簡而淺，則易而先成也。如晴江劉生，甫弱冠，從余學，見其研究經史、講貫百家，務必窮其蘊奧而後已。所作文章詩賦以及楷法，俱中程式。採芹食餼如掺券然。殆所謂學有根柢，抱負淵涵者矣。而誦習之餘，又見其所畫丹青，備極流美。晴江因出所著《畫徵錄補編》就正於余，意欲付梓。余見其記載詳明，品評允洽，在六法中已得其深，而自晴江出之，猶屬事簡而淺，易而先成者也。惟晴江自言囿於聞見，天下名士不能周知，江海遺珠，未免抱憾。竊嘆窮鄉僻壤沉佚英才，彼研經嗜古之儒，不見賞於宗工，而功名不顯。即砥行礪節之士，不邀榮於當代，而姓字不彰。天下事伸於其所知，而屈於其所不知，大抵如斯，良可慨也。雖然，就此畫論，有浦山張君著錄於前，記其見聞之所及，而善畫者

傳；有晴江補錄於後，記其見聞之所及，而善畫者益傳。天下之大，有講求博雅如晴江者，使各記其見聞之所及，而善畫者可以盡傳。然則晴江斯錄，不但爲畫院功臣，殆亦承先啓後之意所竊寓與。自茲以往，以晴江之研究經史、講貫百家，所著作當更在《畫徵補錄》上，即文章詩賦楷法亦必有卓然可壽世者。是則余之深信也夫。

賜進士出身、潁州府教授、前廣東惠來縣知縣、副衡王蘭新序。

畫徵補録序

畫，藝事耳，而非學力精深，胸懷超妙者，不唯不能作，益不能識。此吳仲圭所以有吾畫須待百年後始見之歎也。第綃素之質，不能與金石比壽，張僧繇、顧愷之妙跡渺矣無存，而點睛龍飛，添毫欲活，令人有不啻目接之者，雖其精神足以籠罩乎千古，亦由評鑒家遞相傳述，始得歷久遠而不磨滅。則畫者之有賴於識者，豈淺鮮哉？我朝文教昌明，人多暇豫，自公卿大夫以迄士庶，往往留意繪事。又得奉常、廉州兩大家為之提倡，故一切山水、人物、花鳥、蘭竹家，或為兼長，或為專業。莫不各有精神注之於筆墨之間，足以駕唐宋而軼元明者，彌伽居士《畫徵録》可按也。數十年來，人材輩出，晴江五兄先生於是乎有補録之作，續其所未及，并收其所偶遺，出以示余，兼命記序。余覽之，見其考核詳、評騭允，心為之折。特自慚譾陋，未嘗究心六法，且自歸田以來，久疏筆研，何足發明畫學之精蘊。唯思晴江英年朗俊，志

逸青雲，更能於帖括餘間研窮畫理，表揚人物，其學力之優、胸懷之曠，爲何如者。

異日黼黻休明，端由此肇。若僅以敘述繪事求晴江，則淺之乎測晴江矣。

道光己酉八月之吉，賜進士出身、前翰林院編修、現工科掌印給事中、姻愚弟徐

廣縐拜撰。

國朝畫徵補録自敍

　　畫非小技也，成教化、助人倫、窮神變、測幽微、與六籍同功，與四時并運，非天姿卓絶者，不能超凡而入聖；非學力深醇者，不能精義以入神。余早事帖括之學，三品六法既非素諳，四聖三史目所未覯，烏足以知畫之高下、品之優劣？然和仲不善飲而嗜酒，余亦不善繪而嗜畫，每遇古人遺跡，購藏於家，日夕展玩。一時四方作繪之士知余癡癖，往往相與討論，其事久之，而心若有所識。因思作畫難，識畫亦不易，古之精其藝而名不彰者，曷可勝道。況墨客率多寒素，不遇名公鉅卿精鑒賞者表揚之，即得顧、陸之筆，徒供覆瓿之用，名隨跡滅，草木同腐已耳。是以不揣固陋，姑即平日所見所聞者積録成帙，倣彌伽居士《畫徵録》之例，各署其姓氏里居與夫人物、山水、花木、鳥獸之所長，訂爲二卷。俾後之嗜畫者，或因其人以考其跡，或因其跡以思其人，庶亦信而可徵云爾。若謂余識畫，則余何敢？時道光屠維作噩相月，潁川劉瑗晴江氏敍於藴華軒。

國朝畫徵補錄目録

校勘記

〔一〕「輯」，正文作「揖」。

〔二〕「子生」，正文作「金生」。同類異文不再出校。

〔三〕「抒」，正文作「杼」。

〔四〕正文「蕭蘭因」條在「沈觳」條之後。

國朝畫徵補録上卷

王宸

王宸，字蓬心，麓臺先生曾孫。畫法妙遠，所作山水雖變家法，而古厚有餘。乾隆四十八年爲永州府太守，曾爲歙縣程瑤田徵君作《説劍圖》。

楊補

楊補，字無補，號古農，長洲人。工詩善畫，與楊龍友、邢孟貞、顧與治相師友。楊龍友令永嘉時，古農遊經其地，後憶寫所見，作小幅，大不盈掌，自題云：永嘉郭外山川，點點皆倪、黃粉本也。古農爲人隱不違親，貞不絕俗，口出氣惟恐傷人，薰蕕冰炭，即之意消，其中有所不可介如也。

張志雲

張志雲，字際五。其先鄞人也，父以才武得官防禦，多善績，獲罪免官，僑揚州之北湖，而浮海賈貨，以舟溺，蕭然無一物存，恥見妻子，不肯歸。際五少長，棄家出尋父，所攜止筆墨素紙，到處見山水、花樹、鳥獸，皆握筆摹其似，漸即所見人貌之稍異者收之紙上，自覺此技可通於神。既求得父處，父曰：「吾老矣，歸何以食？」際五曰：「兒筆可代耕。」父疑之，與遍訪吳越間老畫師，示以所作畫幅，輒太息，稱爲絕倫，父乃肯從歸。後竟以畫名家，亦能詩。

趙嗣虁

趙嗣虁，字南平，居揚州北湖上，雍正己酉科武舉人。能以指頭畫徑丈山水，性簡傲，不與富貴往來。晚歲力田自給，自號曰鋤夫，竟窮死。

熊敏慧

熊敏慧，字穎生，江都瓜洲人，順治乙酉舉人。工古文詩歌，善書畫。晚歲愛宜興山水，卜居張渚終焉。著有《汲冷堂集》。

劉原起　　蔡德馨　欽揖附

劉原起，吳人，畫最有師法，蓋原起師錢穀，穀師文待詔徵明。凡一木一石，皆極有程度。從之學者數十人，而為所稱許者獨同邑蔡惟明及欽貢士揖兩人而已。惟明名德馨，天資靜素，不慕富貴，長就學，厭為時文，從劉原起學畫。畫既有名於時，人求輒應之，不能持聲價為市，故終其身貧窘以死。欽揖崟崎多奇，好讀《儀禮》、《離騷》、《莊子》、《管》、《商》諸書，放言自得，不可一世，然獨心折惟明，事之於師友之間。

張道岸

張道岸，字懸渡，湖洲〔一〕人。性嗜酒，少飲輒醉，善畫蘭。陸子黃嘗得懸渡畫，張之素壁，忽發香滿室，因顏其處曰「蘭室」。

錢履坦

錢履坦，號素園，陽湖人。善畫梅，工詩，精篆刻及鑒別古書畫，與從兄魯斯名伯坰者并有名公卿間。嘉慶丙寅客死吳門。

邵湘

邵湘，號柳隄，宜興永定里人。善畫山水、人物、花鳥，論者比之陳道復、陸叔平，然不求知於人，故名不越州邑。

旅園主人

旅園主人，姓蔣氏，宜興人。不蓄妻子，與之遊者莫或知其名，問之亦不以告，其所居曰旅園，則相與稱之爲旅園主人云。善畫人物，家貧，賣畫自給。好飲酒，得錢即輸酒家，未嘗有一夕儲，然雅不欲負人一錢。與人交無所不可，而獨遇富貴人輒多忤。喜讀史書，論事有高議，慕陶淵明《桃花源記》，爲之圖以見志。嘉慶十七年十二月卒，年七十。

汪坤齡　汪廷鍔附

汪坤齡，字次陸，宜興人。善書畫，然不肯輕爲人作，卒後其所作書畫稍稍出。嘉慶二十一年三月卒，年四十八。其從子廷鍔，傳其寫生法有名。

童鈺 劉鳴玉 茅逸附

童鈺，字二樹，山陰人。生而炯介篤誠。潛心古初，不喜治舉子業，專攻詩。家鄰女史徐昭華，七歲時，徐抱置膝上，爲梳鬢課詩。及長，善畫蘭竹水石，皆工，而尤長於梅，天下知名之士爲《童二樹畫梅歌》者以千百數，故所畫梅海內爭購，以爲珍玩。有高氏久喪未葬，而樹揮十紙助之，須臾罄盡。晚歲修《甘泉縣志》，客死揚州。初二樹少時，嘗疾，夢一道士相招，却之乃去，及病甘泉志館，夢其人又來，爲著五銖衣，牽白鶴使騎之，自知病不可愈，然猶強起畫梅，未就卒。同邑有劉鳳岡、茅少菊者，并以能詩善畫稱。鳳岡客四明，畫梅寄二樹，題曰「二樹小照」，而二樹客武林時，作《孤山詩》，亦有「梅樹是前身」之句。鳳岡名鳴玉，邑諸生，早卒，著有《梅芝館詩集》。茅少菊名逸，布衣，客死中州，葬汴城曹門外。桑主事調元爲題墓碑，并梓其《轉蓬集》行世。

姚綬

姚綬，嘉禾人，朱竹垞稱其以書畫詩知名於時。

吳觀

吳觀，號覺庵，宜興增貢生。善寫生設色，得惲壽平法。詩宗少陵，所著有《鶽園詩草》六卷、《鶽園隨筆》若干卷。

孫蘭

孫蘭，字滋九，一名禦寇，江都人。明季補諸生，後棄去。於書無不窺，尤精九章六書之學。順治初，西洋人湯若望爲欽天監監正，滋九從之受曆法，遂盡通泰西推步之術。著書八卷，工詩歌，善畫梅、竹、松、菊、蘭、水仙，皆有古人法度。卒年九十餘。

崔青蚓

崔青蚓，北平人。善畫，名與諸暨陳章侯洪綬并號「南陳北崔」。

戴本孝

戴本孝，字務旃，和州人，明湖州推官敬夫之子。敬夫崇禎甲申後遁跡河邨，嘗絕粒不死，臨終賦《絕命詩》數首，語極沈痛。務旃老於布衣，詩畫皆超絕。嘗在京師與友人談華山之勝，晨起即襆被往遊，其高曠如此。

奚岡

奚岡，號鐵生，錢塘人。工詩善書畫，頗尚氣韻。袁子才、王夢樓諸賢皆拭目待之，因此而名傳外夷，乾隆間琉球人以餅金購其書畫。然性介僻，其所作書畫，必視其人可與乃與之。邑有貴官慕其名，延請數四，不得已而往。至則貴官猶高臥未

起，鐵生已心鄙之，及見，命家人持絹素出索畫，且刻期，鐵生大怒，嫚罵之。貴官亦怒，以鐵生懇於令，令謂鐵生宜稍貶往謝過，鐵生堅不肯。令亦素聞鐵生名，曰：「吾豈以貴人故，辱高士哉？」釋之。鐵生晚歲益窮，益使酒難近。

姚元之

姚元之，字伯昂，桐城人，官至總憲。畫筆絕妙，詩亦佳，行楷得唐人法。世人但知其隸書，蓋工於曹令者也。於人交有晏子之風。

朱文震

朱文震，字清雷。山水有奇趣，花卉翎毛亦可觀。書法古雅，在京師時名重公卿間。

俞學易

俞學易，字木村，興化縣人。工寫真，百無一失。其畫人，或先從腳下寫起，而至於首，不失穩稱，蓋熟之至耳。

沙聲遠

沙聲遠，回回也。善畫馬，以至樹石人物皆用草書法，蓋與滿洲圖牧山以草書法寫菊同一蹊徑也。

倪燦

倪燦，字曉村，揚州人。工山水人物，設色高古，皴法秀逸，惜不能書，僅自署其款耳。

楊良 施原附

楊良，字白眉，江都人。善畫驢，世謂之「楊驢」。同鄉有施原者，亦善畫驢，世又謂之「施驢」。然施覺稍勝，蓋所畫皆有題詠，字亦端好。若楊所寫《百瞎圖》，雖云罵世，亦奇趣可觀。

管希寧

管希寧，字平原。山水專以淡雅為宗，其設色，意而已矣。其一種幽靜之致，似不食人間煙火者。書法秀逸，丰骨珊珊，襟懷朗朗，書畫中仙品也。

閔貞

閔貞，字正齋，江西人，僑寓漢口鎮。幼孤，嘗見它人於伏臘時供父母遺挂者，輒痛哭不獲見二親遺容。或謂寫真家有追容之法，生人相似者可髣髴得之，然楚人

無擅長者。因篤志學畫，又朝夕虔告大士，求神力使相肖來前而圖之。鄉人咸笑之，或目之以爲駛。紿之者曰：「昨見翁媼，攜筐拄杖，與君父母相似，有事荆襄，可追而及也。」於是急趨，行二百里，足皆重繭，果見翁媼，延請而返。寫畢，忽不見。傍觀者歎其肖甚，知爲孝所感也，即以「閔孝子」稱之。其所寫有一卷，乃屠羊者、販布者、賣饅首者、唱猴兒錢者、弄傀儡者、婦人縫窮者、擔者、負者，種種不一，有似山東所謂趕集場者光景。

鄒擴祖

鄒擴祖，字若泉，巢縣人。善工筆花鳥，其山水稍遜。嘗見所畫杜少陵像，神氣衣紋亦古雅。

李寅

李寅，字白也，江都人。工界劃樓閣，其巨製梁柱榱棟，老於木工者較其間架，

絲毫不爽。山石皆斧劈皴，人物亦秀媚工整。作僞者非板滯不靈，即輕纖近戲，斯可謂之能矣。同時仁和亦有李寅，字聽松，工山水花鳥，不知者往往相混。

許友

許友，字友眉，侯官人。畫枯篁老木、凍鵲寒螿，蒼涼之致使人不可逼視，亦猶詩之有孟郊、賈島也。

改琦

改琦，字七薌。以詩詞名於江左，工寫士女人物。

吳榕

吳榕，字才甫，歙縣進士，道光十七年選揚州府教授。寫墨梅，寒花傲幹，宛如其人。然謹慎，不多作。

張廷楫

張廷楫，甘泉人。畫山水只數筆，有煙雲變幻出没之致。尤愛效徐熙作没骨花卉，極超脱。書法二王，熟極反樸，開劉石菴相國先聲，忽又入思翁之室。精英絶世，近無其匹。

張洽

張洽，字玉川。山水花鳥純用墨寫，不落窠臼，超妙之至。其水墨山水大似北苑，其乾皴而成者，又可接武倪、黃，真妙品也。

聯璧

聯璧，西林覺羅氏，滿洲正藍旗，鄂文端公後人也。詩字絶佳，所作山水花鳥頗見工雅。爲江寧同知，後官刑部秋審處。

尤蔭

尤蔭，字貢父，儀徵人，一字水村。頗以畫名，所作《石銚圖》甚有別致，前輩題是圖者數十人，亦如羅兩峯之《鬼趣圖》也。

周鎬

周鎬，字子京，丹徒人。所寫《歲兆圖》，樹石人物甚工。

畢瀧

畢瀧，字澗飛，秋帆宮保弟也。家太倉，癖嗜古書畫及金石文字，聞有佳物，不辭千里，不惜重貲，務以入手為快。今散出之書畫，皆有「畢瀧審定」小印，所自畫樹石，筆極蒼秀。

團時根

團時根，江南泰州人。工寫意人物，曾隨某大將軍征西藏，故善寫邊塞光景。

其山城夜角、羽檄飛騎各肖其態，純用乾筆，備足蒼涼之致。

閻世求

閻世求，號墨磨老人，揚州之老畫師也。工花卉，尤工設色荷花，江南北寸縑尺素，人爭購之。嘗語其孫曰：「夫詩與文，習其今者可博貴顯於當時，習其古者可垂姓名於千載，畫何爲哉？吾先世立本公，公身爲左相，猶奉詔伏地而作畫，不能免千載之羞，況吾輩乎？畫何爲哉！」

袁江 袁燿附

袁江，字文濤，江都人。工界畫樓觀、仙山、宮院，極其工細，蒼古不及李寅，秀

雅過之。子名燿，工山水，頗宗宋元人法，所作《雞聲茅店月人跡板橋霜圖》，月色昏黃，風聲蕭瑟，寫出早行光景。

孫克宏

孫克宏，字雪居，松江人，官漢陽知府。畫蘭石小品極其幽致，間有筆到墨無之處，不可與世俗論其工拙也。收名人書畫多所題跋。

〔一〕原文如此，「洲」當作「州」。

國朝畫徵補錄下卷

連際成

連際成，字集庵，阜陽人，雍正壬子科武舉，官南淳千總。性豪爽，工詩善書，尤精畫理。余嘗見其一長卷，畫各種折枝花卉，卷係生紙，雙鈎傅色，墨暈，行筆如游絲，細而有力，中層層渲染，生趣盎然，自首至尾，無毫髮暈出畹外，竟不知其用何法也。

蔣洲　蔣楙附

蔣洲，文蕭公廷錫子，文恪公溥弟也，官山東巡撫，擅鈎勒花卉。子楙，兵部侍郎，花卉頗得祖法。江南以畫世家論之，惟有文氏，以貴論之，尚弗及也。

沈唐

沈唐，字蓮舟，錢塘人。畫筆瘦硬，山樹屋宇似得唐解元法。

張燧

張燧，字丙齋，江都人。畫筆細碎，山水用淡赭淡緑，渲染得法。

張敬　張迺耆附

張敬，號雪鴻，本桐城，占籍江寧，筮仕湖北知縣。山水花鳥人物，墨染第一，白描次之，設色者又其次也。猶子迺耆，能傳其法，有出藍之譽。今金陵市中鬻者，多贗作矣。

張崟　張深附

張崟，字寶巖，號夕菴，丹徒人，山水人物取法元人。子深，字叔淵，號茶農，嘉慶庚午江南鄉榜第一人，官山東博平知縣，以憂去任，又復官東粵，畫得家法。

吳琛

吳琛，號逸仙，阜陽布衣。性情質樸，有古人風。製藝師熊次侯，極其渾灝，惜不利場屋，故每試輒蹶。畫法人物花卉皆工，而尤精於山水。皴用披麻，兼斧劈，色多淺絳，無論大幀小幅，望之皆能使人氣厚。卒年八十有餘，殆得於煙雲供養者深耶？

季堯塗

季堯塗，字雪江，工設色花鳥。

鮑知

鮑知，號東亭，能以墨筆畫蓮蟹。

費而奇

費而奇，號葛陂，工花鳥。

廖雲查

廖雲查，號裴舟，詩文詞賦喧傳海宇。雙耳重聽，世以「廖聾子」呼之。畫花卉似惲格，而稍變其法。

王雲

王雲，字漢藻。工界畫，與袁江有別，江以赭綠設色，加以焦墨鈎勒，故蒼古有

餘:;漢藻以淡墨微皴,加以濃綠渲染,故鮮潤有餘。雖各具一法,然亦不可偏廢。

張鏐

張鏐,號老薑,善山水,工篆刻,道光初年卒。

金祁　金生附

金祁,字之京,阜陽諸生。穎敏多能,工詩詞,精篆刻,書摹宋人,氣勢勁偉。畫多青綠山水,尤長墨竹。惜早卒。子生,字麗水,善指竹及寫意人物、花卉、蟲鳥,雖似別派,而視其所爲樹石,固依然父法也。

錢球

錢球,字石亭,南通州人,畫細筆人物山水。

王磊

王磊，字石丈，或云漁洋山人猶子也，畫淡墨山水。

甘士調

甘士調，字道淵，漢軍正藍旗人，與兄士洪齊名。所寫山水人物，各有意外意，間作指畫亦佳。

潘恭壽

潘恭壽，字蓮巢。家貧，工詩，作畫不屑屑臨彼摹此，愛寫己之詩意，間寫佛像，恐貫休、道元復生，亦不能相壓也。然江南惡習蓮巢，畫無王夢樓題識者，絕無問津之人，可悲而復可笑也。

顏岳　顏嶧附

顏岳，工花鳥，專以顏色點染而成，以墨提神而已。弟嶧，慣寫古木寒鴉飛鳴棲宿，雖百數而無一同者，山水亦有別致。

王緒

王緒，字雪舟，無爲州人，寫墨梅筆頗幽致。

錢杜　錢東附

錢杜，字松壺。名滿海内，與改七薌、廖裴舟友善。畫之清雅，古今無匹。下筆時出人意表，所畫水仙數枝，幽逸之態流溢紙墨外。從兄東，字玉魚，善仿甌香館，亦有雅致。

王蓍

王蓍，字伏草，本秀水人，家於金陵。本名屍，與安節兄弟，安節本名丐，父死，俱仍其音而改其字。所畫美人，體如人大，宛然若生，懸於室，乍入者爲之喫驚。

蕭晨　陳農附

蕭晨，字靈曦；陳農，字酪齋，皆揚州人。或曰師弟也，皆善人物，筆意相似。

王學浩

王學浩，號椒畦，運筆得元四家骨髓。

王濤

王濤，字素行，所畫著色果品，深得宋法。

唐淳

唐淳，號樸園，揚州人。詩高畫高，人品尤高。蓋揚郡俗習尚奔走，樸園閉門而已。曾賓谷侍郎慕其才，厚幣相招，樸園返幣，一謁不再往。鹺商某以百金倩作秘戲圖，樸園擲金責使，以爲輕己。然其時家無儋石，操守若此，人故以三高稱之。

張賜寧　張百祿附

張賜寧，號桂巖，山水大家，名喧海宇。子百祿，號傳山，克紹家學，尤工花卉，絕無窠臼，專以氣行，而自然生動。尤奇者爲人寫眞，只須數筆，而神傳阿堵間矣。

顧鶴慶

顧鶴慶，號弢菴，丹徒人。工詩與書，畫山水、人物、花卉、禽魚無不臻妙，脫手人即爭購，不較價也。在都門受聘禮邸，因畫柳得名，京師呼之曰「顧楊柳」，其名重

如此。歸里後，法時帆祭酒寄詩云：「寄語江南顧子餘，十年不見一封書。春明門外垂楊綠，誰與西山共跨驢。」其公卿見重又如此。惜不修邊幅，酒色是躭，晚年潦倒而終，憐其才者有之，惡其行者亦有之。

傅雯

傅雯，字凱亭，閭揚人。工指畫，所作筆畫設色《龍宮大會圖》一大卷，仙佛鬼判皆長尺餘，奇形怪狀、慈顏嬈貌，真巨觀也。

翁仁

翁仁，工指畫，頗有逸趣。

蔡嘉

蔡嘉，字松原，又號朱方老民，京口人。居丹陽邑，以山水烘染青綠得法，江南

北爲之紙貴，書法亦古秀。

甯汝杼　子少卿附

甯汝杼，字芝裳，號直齋，阜陽諸生。精篆刻，淵懿古茂，猶見秦漢典型。畫墨竹，用筆尖利而不失之纖，結體茂密而不失之滯。烘染煙雲，皆有自然之妙。書款字法松雪，亦極得其神理。子少卿，克紹家法。

王維寧

王維寧，字古臣。寫工筆美女，行立坐倚畢肖媚態，花樹水石亦安置妥善，時賢中之僅見者也。

姜漁

姜漁，同時有三人一名者。《畫徵續錄》所載乃常熟人字松山者。又有字西銘

者，揚州人，工細筆山水。又有字笠人者，安慶人，工士女花卉。

瑛寶

瑛寶，姓拜都氏，字夢禪，號間庵，滿洲正白旗人。凡寫山水人物，無拘巨細，一揮而就。尤善指畫，書法二王，詩迫三李。

戴禮

戴禮，字石屏，興化人，小品花果深得宋法。

王愫

王愫，字存愫，江都人，工人物。

黃慎

黃慎，字恭懋，一字癭瓢，福建閩縣人。初至揚州，仿蕭晨、韓范輩工筆人物，書法鍾繇，以至模山範水。其道不行，於是閉戶三年，變楷爲行，變工爲寫，於是稍有請託者。又三年，變書爲大草，變人物爲潑墨大寫，於是道乃大行矣。蓋揚俗輕佻，喜新尚奇，造門者不絕矣。癭瓢由是買宅娶大小婦，與李鱓、高翔輩結二十三友，醉倡無虛日。鄭板橋贈其詩曰：「閩中妙手黃恭懋，大婦溫柔小婦賢。妝閣曉開梳洗罷，看即調粉畫神仙。」紀實事也。

王煥然

王煥然，號悔庵，阜陽貢生。豪俠好客，書畫皆雅秀可喜。嘗與邑中程西崖、田簡庵師諸老作詩會，又與邢潁谷、鹿逋客等作畫會。梓有《悔庵詩鈔》二卷行世。逋客嘗品第其畫，以墨蘭爲第一，設色花卉次之，樹石雜作又次之。

方咸亨

方咸亨，字吉偶，桐城人，官御史。畫人物從板重求靈活，法亦古矣。

湯禾

湯禾。字秋穎，江都人。工墨寫秋海棠，層疊雖多而背面無錯。

祁豸佳

祁豸佳，字止祥，山陰人，官吏部司員。工山水，取唐人法，才藝甚夥。

曹鑑

曹鑑，丹徒人，工墨筆山水，嘗爲蔡嘉師。

陳雅言

陳雅言,毘陵人。善傳真,爲人樸訥,惜死於非命。其在東省時,公卿頗稱之,忽有琵琶醫者與之同鄉,雅言念桑梓之情,見其落魄,推解備至,復與盤桓,汲引於公卿間。醫稍得志,便讒雅言。復詭言武定守欲寫小像,雅言素樸訥,以所積託醫寄妻子,遂之武定,期年始歸。醫以所積自寄於家,託言寄雅言之家。或以實告之,雅言悒鬱而病,醫僞爲診視,即以峻劑下之,是夜嘔血死。醫復以武定之貲不與其家,而與同類分析之,斂金買棺厝於郊外。

盛大士

盛大士,字子履,鎮洋人,舉孝廉,官山陽教諭。精繪事,用筆似董思翁,而書畫家皆謂得婁東正派,或未見其真跡也。文法唐賢,詩兼各派,其他著述甚夥。

劉傳經

劉傳經，字墨愚，無爲州人。初官關中司理，愛寫墨竹，在諸昇、趙備之間。小詩似崔國輔。

晁貽端　楊用漵附

晁貽端，字星門，六安人。能詩善畫，畫法趙松雪。同時有楊用漵，字潤生，亦六安人，亦能詩畫，畫法惲南田。

馮承暉

馮承暉，自號少眉山人，婁縣人。工填詞，著有《古鐵齋詞鈔》。善畫梅，極蒼艷。詩古秀，書法亦韶美。

張寶

張寶，號仙查，上元人。足跡半天下，以所涉之地繪圖成册，名曰《泛查圖》，一時公卿大夫題詠甚夥。余曾見臨本，讀之如身親遊歷，奇製也。詩亦佳。

鹿鳳奎　鹿源附

鹿鳳奎，號乙垣，阜陽拔貢生，官教諭。工設色花卉，雅秀宜人。其臨摹甌香館作，有賞鑒家所不能辨者。子源，字問渠，能接其傳。

陳鈉　女史譚禧附

陳鈉，號西亭，諸暨人，官鹽尹。能詩，工寫花卉。其側室譚禧，字吉雲，徐州人，亦能詩善畫。嘗寫折枝小幅，索西亭題句，然秘不示人。

楊欲仁

楊欲仁，字體之，巢縣之柘皋人，或曰廬江人，家柘皋。以進士宰沐陽〔二〕，罷官後愛作徑尺字，遒勁有法。畫墨梅亦不落宋元以後。

徐德麟

徐德麟，字芝莽。有軼才，愛狹邪遊，妓館酒樓題詠殆遍，凡有當意者，寫數筆蘭於扇頭贈之。年二十四，以情死。所畫題詩亦佳。

魏聃年

魏聃年，號野塘，潞河人，官如皋縣典史。官極卑，骨極傲，議論極宏博，性極恬澹，工詩善畫。

居瑾

居瑾，字予石，一字雨十，海門鄉人，工詩善畫。

鹿復基　鹿重生附

鹿復基，字道元，號逋客，一號自如畸人，阜陽世家子也。書法有奇氣，畫石古厚峻雄，花卉得徐黃正派，且能熔鑄兩家而爲一，或爲鈎勒，或爲沒骨。又嘗先以筆蘸色點簇而成，然後就外鈎眶，古無此法，蓋其所創也。蒙城趙地山先生因爲之作畫記，記載趙集中。性極豪曠，好痛飲狂歌，遇富貴人輒易忤之，及接文士，則講畫論書娓娓無倦容。與余二兄蘭嶼交善，主余家者最久。興發，每作指頭畫，評者謂可與園且司寇[二]相伯仲。子名重生，能承家學，然得其工不得其雅矣。

畢簡

畢簡，字仲白，常州人。工畫，尤善仿米友仁。詩亦佳。

朱昂

朱昂，字子眉，昆明布衣。工詩善畫，著有《借庵詩草》三卷。

郝溶　郝荃附

郝溶，字瀛波，號海客，阜陽諸生。能詩，工山水，以熟紙作淺絳色，蒼潤雅秀。

高麗人曾以百金購其畫冊。子荃，能接其傳。

邢璵

邢璵，號潁谷，阜陽布衣。工詩，能書善畫。作山水筆路生峭，不落前人窠臼，

其品似在郝海客之上。詩亦不入俗格，而世人皆不能知，惟求書者踵門不絕，亦即仰是以溫釜。故所畫罕見，今老且痿痺，不能復作矣。

楊學韓

楊學韓，字漱竹，仁和諸生。中歲習官文書，佐人為吏，遍遊四方，最後授經於蔣勵堂相國家，遂歿於京邸。生平善六法，并精篆刻，詩歌尤工。為誠一和尚畫佛手，扇頭題句云：「以心印心心不幻，以手畫手手不真。真也幻也一而已，書此以贈方外人。」

亓書琳

亓書琳，余業師也，號蓮舟，阜陽拔貢生。工詩詞，善小楷，作花卉得惲壽平法，尤工小幅。論畫專以韻為主。性溫雅，余從遊十餘載，從未見其有疾言遽色，即所養可知矣，即所畫可知矣。

趙澄鑑

趙澄鑑，字梅史，錢塘附生。喜飲工吟，兼善繪事。晚年課一幼女，栽花自娛。

嘗畫《羣仙涉海圖》，作歌題其上，篇長不及錄。

吳雅笙

吳雅笙，字君肄，成都諸生。性不羈，嗜飲耽吟，著有《湘亭詩鈔》。善畫，有自題畫石七古云：「奇奇離離寫怪石，似石非石認不的。」篇長不及錄。

徐晋

徐晋，字菊岑，錢塘人。善丹青，喜豪遊，耽飲，精岐黃。中年嘯傲湖山，著有詩集，自題指頭山水幅云：「曉煙初霽山如沐，瘦策寬鞵入林麓。故人家住板橋西，門掩一溪春水綠。」自題墨梅云：「平生最喜畫梅花，幾個圈兒幾個叉。縱使未逢青眼

顧，也留丰韻在天涯。」

譚洪範

譚洪範，亳州諸生。工寫竹，犀利沉著，近無其匹。聞八九十翁猶云親見其人，短小精悍，行疾如風。

蘇廷煜　蘇錕附

蘇廷煜，字文輝，號虛谷，蒙城拔貢生，官巢縣教諭。初畫山水，以酬應太煩，遂以指寫竹，人以為佳，乃不復作山水。書仿東坡《表忠觀碑》，亦老健。孫錕，字淬鋒，邑諸生，得乃祖畫法。

吳士傑

吳士傑，霍邑人，順治二年歲貢生。書似太白，未能遠傳，霍邑人寶重之。余嘗

見其墨寫草蟲一幅，饒有奇趣。

丁應鑾

丁應鑾，字仙坡，雲南開化舉人，官縣令。罷官後僑居安慶，以書名江南北。余見其畫扇頭，紅桃綠竹，掩映生姿，襯片石如濃雲，爽人心目。或曰其女公子所畫，而託署其款者。

王蘭新

王蘭新，號春浦，六安人，道光癸巳進士。前任惠來縣，以廉能稱，後改授潁州教授。書法秀逸，初畫白描人物，中年改畫山水，晚年再改寫水墨梅蘭竹菊，行筆犀利簡勁，得陳白陽法。

宋文品

宋文品，懷遠人，專畫人物，善寫真，布景皆靜雅。

黃太松

黃太松，字附巖，國初寧國府太平縣人。誅茅黃山側，性疎狂，嗜酒善畫，求者不輕與，但酣酣飲，興發則揮毫，頃刻可畢數幅。人知其癖，每招飲，濡墨候之。嘗遊皖城，適制府較畫史，松翎毛花卉皆考列第一，名益噪。所畫山水尤不易得。《黃山圖》見收於張素存相國，寶如拱璧。

孫夢麟

孫夢麟，字德輝。畫得黃太松傳，嗜詩書鼓琴，以技遊縉紳間，潔清自好，人爭

禮之。今其小幅翎毛藏於其鄉，士大者[三]猶可尋覽，然識者珍之，已不輕以示人矣。

賈肇雲

賈肇雲，字奇峰，不知何地人。嘉慶初曾遊邑南三河尖，工寫意人物，衣紋渾雅，面目有神，寫山水數筆意足。所畫多不署款，間有并圖章亦無者。

王封

王封，阜陽人。工畫馬，筆墨沉著，設色渾雅。余所見八駿大幅，散處林間，行者、臥者、飲者、齕者、繫者、鳴者、翻身滾塵者各極其態，樹木亦渾脫，無筆墨圭角。所見小幅甚多，無不佳絕。

黃鉞

黃鉞，字左田，當塗人，僑家蕪湖。乾隆庚戌進士，官尚書，致仕，年九十餘卒。詩文書畫名滿天下。余所見山水四幅，筆墨安雅，蹊徑新穩，所謂畫有士氣者也。除前代楊龍友，近無其匹。

李攀

李攀，自號白衣山人，霍邱城內人。博學不應試，多材藝，能狂草，畫松人寶重之，至山水樓閣，多不入法，因罕見而以爲佳，謬矣。

程琦

程琦，字嘯古，霍邱人。以畫柳得名，筆頗簡勁。間作山水，法雲林生。

陳照

陳照，號晴山，六安人。善畫多種，山水亦雅潤，惟氣局不闊，筆少逸致。

曾力相

曾力相，號蘭墀，固始人，監生。畫蘭清妙，仙骨珊珊。尤癖嗜圖章石，所積滿兩巨櫃，亦富矣哉。余雅慕其人，欲造仿之，未及往而已聞其歿，惜哉。

鞠紳

鞠紳，固始人。善寫鍾馗像，有雅趣，無惡劣氣，衣紋行筆如蓴絲，人呼之爲「鞠判」。

邰寶樹

邰寶樹，字桂生，當塗舉人，官霍邑訓導。畫花卉蟲魚，雅韻有致。

竇璞

竇璞，號韞山，合肥人。寫花卉、翎毛、草蟲、山水，行筆純熟，惟無高致逸趣耳。

李麟感

李麟感，號仙洲，霍邱諸生。工詩，善草書，尤精畫山水，嗜古博文。余見所作山水，全得龔半千法。

沈捷

沈捷，號蘭坪，金陵人。善畫山水花卉，筆意韶秀，絕不入俗。其妙在秀而有骨，他人不善為之，則易失於薄弱矣。山水亦極得其鄉先生樊會公筆意。

甯葆光

甯葆光，阜陽武庠生。美丰姿，工度曲，所畫花鳥人物皆秀絕。傳有《文姬歸漢圖》長卷，自塞外之荒涼迄中國之繁盛，覽者一一如親歷其間。惜年未四十而没。

喬自福

喬自福，號介軒，潁上貢生。博通古今，書法縱橫有奇氣。畫仿石田，筆意峭健，色用淺絳或水墨。講學吾邑，從遊者甚眾，日間講課無少暇。聞其作畫必於燈下，亦可謂樂此不疲者矣。

方外

釋野蠶

野蠶，住正陽關塌房寺，自稱蠶道人，又號臥尊者、青桐秋館著書僧，不知何地

人。或曰姓宋名邑，某縣舉人也。工詩，書含八分。善畫，墨梅奇古，蘭葉犀利，其他山水翎毛俱有逸趣。其八大山人之亞歟？

釋妙雨

妙雨，字湧幢，江浦人，金陵承恩寺僧。能詩，善畫佛菩薩。

道士朱福田

朱福田，字嶽雲，金陵道士。能詩，精畫理，與承恩寺詩僧鷹巢爲文字交。金陵諺云：「文房之妙，一僧一道。」

閨秀

張净因

張净因，甘泉公道橋人張堅女。幼讀書，能詩善畫。年二十五歸于黃，事姑以

孝聞。家貧，或以畫易米。有長官慕其名，求見其詩，净因謝曰本不識字也。嘉慶丁卯卒，年六十有七，所著有《綠秋書屋詩集》五卷。

卞德基

卞德基，卞楚玉次女，善畫。母吳岩子，能詩工書；姊元文，工詩詞。與姊先後事劉貢士峻度，峻度以豪達稱於揚州，佳士也。

南樓老人

南樓老人，姓陳氏，仁和錢文端太傅之太夫人，廉江先生之配也。先生家居不仕，詩酒自娛，南樓善作畫，先生輒為題句，閨中韻事也。所作多墨筆花草。

沈轂

沈轂，字采石，西雕觀察姊也，適曾氏。精於畫理，山水仿王石谷，花卉仿惲南

田。嘗自題景圖云：「春山雨後濕蒼苔，樹樹桃花面面開。一段斜陽流水速，漁舟撐過小橋來。」不精畫理，不能道此也。

蕭蘭因

蕭蘭因，燕人，甘泉謝塈姬人。愛作滿洲裝，工填詞，喜畫蘭。

任春琪

任春琪，字壽卿，甘泉人，儀徵何琴嚴之繼室。琴嚴名堂儀，官山東通判，任安人。工詩工畫，幼讀四子書及《騷》、《選》、古文詞、《毛詩》《周易》，性柔順，明大義，撫前妻子稱慈母焉。

校勘記

下　卷

〔一〕「沐陽」疑當作「沭陽」。又，考光緒《重修廬州府志》卷五八：「楊欲仁，嘉慶戊午舉人，乙丑進士。任江蘇睢寧、泰興、碭山、贛榆、豐縣知縣。屢主書院講席，道光壬寅重游泮水。」民國重修《沭陽縣志》卷六記嘉慶十九年有一楊姓失名官員曾短暫任職沭陽縣令。同治《徐州府志》卷六則記載楊欲仁嘉慶十九年任碭山縣令。則楊欲仁任沭陽令或實有之，或係著者誤記。

〔二〕「園且」當作「且園」，高其佩號。

〔三〕「者」，疑當作「夫」。

二四一

附

録

附　録

一、書目著録

《四庫全書總目》卷一一四

《國朝畫徵録》三卷《續録》二卷　浙江巡撫採進本

國朝張庚撰。庚有《通鑑綱目釋地糾繆》，已著録。是編記國朝畫家，每人各爲小傳。然時代太近，其人多未經論定，不盡足徵。

周中孚《鄭堂讀書記》卷四八

《國朝畫徵録》三卷《續》二卷　原刊本

國朝張庚撰。庚字浦山，號瓜田，秀水人，乾隆丙辰薦舉博學鴻詞。《四庫全書》存目。

是書錄國朝之畫家，徵其跡之可信者，人各一傳，抑或合傳。凡畫之爲瓜田所寓目者，其宗派何出，造詣何至，皆可一二推識，則以己見論著之。其或聞諸鑒賞家所稱述者，概附錄其姓氏里居與所長之畫，不加品評。所識宗派淵源，造詣深淺，皆確然有據，而評騭不肯輕下一字，非深於是道者不能也。至若因人以及畫，或因畫以及人，別具奧旨微意，其得於史者深矣。前有雍正乙卯自序，至乾隆己未，又自識於序後。蔣無妄泰亦爲之序。

方薰《山靜居畫論》卷下

張浦山徵君畫師徐白洋，能出於藍。工古文，著《國朝畫徵錄》，評論繪事，曲盡其筆。友人朱君仲嘉謂其不及備載，欲補錄之，惜不永年，而其事未果。嘗聞仲嘉曰：「士之懷才不彰者多，豈獨書畫？」即以畫士論，山陰馮仙湜《續圖繪寶鑑》，評論多不識畫理，然國初諸老出處約畧可稽，未可沒其功也。彌伽居士《畫徵錄》論畫

頗不爽，惜其所載，未及詳備。耳目所及爵里可知，如嘉興之何焻、石門之許自宏、

徐王熊、鍾仁、蔣逕、葉子健、海鹽之徐令、平湖之高詹事士奇、沈岸登、沈玉山、海寧

之陳與、錢塘之汪燾、康燾、松江之張司寇、虞山之徐姓、宜興之周復、丹山之吳培、

休寧之徐棟，畫皆傳賞藝林，尚遺其名，況地隔千里，僻處蓬牖之士，可勝計哉？」

馮金伯《墨香居畫識》例言

撰著得之傳述，每多舛錯，如《畫徵錄》中，葉金城名洮，而誤作陶；周洽字載

熙，誤作熙載，而逸其名。陳桐、陳桓之雁行失序；徐璋於乾隆初供奉內廷，而誤入

康熙。吾郡如此，其餘可知。

余紹宋《書畫書錄解題》卷一

《國朝畫徵錄》三卷《續編》二卷　通行本

清張庚撰。

清張庚撰。庚原名燾，字溥三，後改今名，易浦山爲號，字曰公之干，又號瓜田逸史、白苧村桑

者、彌伽居士。雍正十三年薦鴻博。是編紀清初至乾隆初年畫家，卷上得一百十七人，大半爲明代遺逸；卷中得一百四人；卷下得四十五人，方外十五人、閨秀十六人，又附錄明人二人，則以向之輯譜所遺，特附此以免湮没者。《續編》卷上得一百一人；卷下得四十二人，方外九人、閨秀十五人。各爲之傳，其合傳、附傳具有斟酌，頗合史裁。凡畫家有名論精言，多摘入傳，亦不乖於史法，非任意摭撦者可比。其評論得失雖覺有所偏，如推崇麓臺過當，而詆漁山太甚之類，然大體尚不失其平。偶於傳後作論贊，亦俱不苟，發揮畫理處尤見精到，自非精於斯道者，不能爲也。《四庫》列是書於存目，謂其時代太近，不盡足徵，未爲定論。方蘭坻記其友朱仲嘉言，謂多遺漏。馮冶堂作《畫識》，指其錯誤。然浦山原以「畫徵」爲名，則遺漏原所不諱，一人之見有限，則錯誤亦難保其必無，不得以此遽議是書之失。至胡敬作《國朝院畫錄》，序謂其誤稱王時敏爲畫院領袖，今按原文，實爲畫苑，畫院畫苑，一實一虛，浦山固未嘗誤也。前有蔣泰序及自序，又有侯肩復題詞。

二、作者傳畧

附　錄

徐世昌《清儒學案小傳》卷五

張先生庚

張庚，字浦山，號瓜田，秀水人。乾隆丙辰以布衣舉博學鴻詞。少孤，事祖母及母盡孝。及長，研究經史，不爲科舉業，爲文簡老樸實，詩亦新穎，五七言古體頗見古人堂奧。兼精六法，所作山水氣韻深厚，自成一家。以負米故，奔走四方，足跡半天下，所至多與賢豪長者交。客睢陽十餘年，人重其學，嘗以明刻《通鑑綱目》一書，其中王幼學之《集覽》、馮智舒之《質實》頗多謬誤，因爲《釋地糾繆》六卷以正其失，又爲《釋地補註》六卷以拾其遺，皆極精審。他所著有《畫徵錄》三卷《續錄》二卷、《強恕齋文鈔》五卷《詩鈔》四卷及《五經臆》、《蜀南紀行畧》、《短檠瑣記》、《瓜田詞》等書。

二四九

馮金伯《國朝畫識》卷十一

張庚

張庚，字浦山，秀水人。工山水，出入董、巨、子久，沉沉豐蔚，深得用墨之法。

（《今畫偶錄》）

蔣寶齡、蔣茝生《墨林今話》卷三

張浦山徵君庚，一號瓜田，又號彌伽居士。少與稼軒尚書、籜石侍郎俱從南樓太夫人受畫法。浦山故錢氏近戚，為猶子行，稼軒、籜石皆族子，是時太夫人次嗣曉村司馬亦好筆墨，正如四家之宗衛夫人，各得其妙，悉臻厥成，此千載藝林佳話也。浦山幼孤貧，不樂為舉子業，年二十七始研究經史及唐宋大家之文，入江西志局，已而歷遊魯燕梁楚，丙辰以布衣應鴻博薦，試罷，復佐蔣檢討校士於蜀。平生著作等身，為文簡樸精當，詩各體兼擅，尤長五古。著有《強恕齋詩文集》、《瓜田詞鈔》。

徵君論畫嘗言：「不讀万卷，不行萬里，不可作畫。」其所著《畫徵錄》，洞參宗旨，言皆中肯。曩在嘉禾，曾見其水墨山水數幀，洇能乾濕互用，氣韻深厚。又有仿大癡《秋山林木圖》一箋，澹色輕藅，尤得天趣。評者謂幾及麓臺，余則謂不亞廉州矣。陳太夫人嘗畫《歷代帝王道統圖》及白描大士象，故浦山又善白描工細人物。其寫意花卉亦宗白楊山人。嘉興曹種水曾見其雙馬便面，可見徵君於繪事兼擅眾妙，不徒以山水名時也。

李玉棻《甌鉢羅室書畫過目考》卷三

張庚，原名燾，字溥三，又字浦山，號瓜田，一號彌伽居士、白苧村桑者，浙江秀水人，薦鴻博。工書畫，精鑑定，著《畫徵錄》、《南山論畫》、《強恕齋集》。王竹吾司馬藏有花鳥山水竹石小冊十葉，家芝階太守藏有山水花木大冊。余藏有墨筆仿《富春山圖》長卷，約兩丈許，畧形草率，時款乾隆六年辛酉五十七歲作，堪喜齋舊藏；又墨筆仿曹雲西《石瀨雙松圖》立幀，會萃眾有，得力鑑賞之功焉。古肆見有仿雲林

墨山水立幀，寥寥數筆，愈見高逸。

錢儀吉《碑傳集》卷一百四十

張徵君庚墓誌銘盛百二

昔先府君言同里畏友，必稱浦山張徵君，且曰今之蘇明允也。君爲予前母朱太君之表姪，然長於府君一年，余以父執事之。府君没，君爲傳，在集中。及徵君没，戚里同好如賀芋坡光烈、金禾箱登諸前輩皆先卒，惟錢文端公存。君之子爲貧累，又旋卒，故葬緩。乾隆某年月日，孫是始得卜吉於某鄉某圩，而文端不及見矣，在後輩中知君之生平者則數余，於是遂以銘石之詞來請。

按狀，徵君諱庚，字浦山，號瓜田逸史，晚又號彌伽居士。先世居嘉興縣之張堡村，高祖某遷於城，爲秀水人。家素貧，少孤，事祖母及母，甘旨之奉未嘗不豐腆，每侍疾，衣不解帶。幼不樂爲科舉業，性嗜畫及詩，得句輒新穎異人。與錢氏爲鄰，封君廉江先生甚愛之，令與文端同學。錢太夫人亦君之表姑，固善畫，所謂南樓老人

是也，與講明六法，大有晤，益喜之，遂爲納婦於南樓之下。君於經典初不措意，年二十七，授徒吳江之盛澤，乃研窮注疏，又精熟《文選》，肆力於《史記》、《漢書》及唐宋大家之集，如是十年，而山水筆墨氣韻益過人。吳江周象益先生朱未者，竹垞太史之外孫也，與君一見如故，越二年，同入江西志局，與諸名士相倡和。從此之魯之燕，之梁宋荊楚，所在倒屣，而在睢陽蔣氏最久。乾隆元年，因湖北學使蔣公薦，以布衣應博學鴻詞科，放還山，蔣氏延修家乘。旋丁母憂奔喪，晝夜號泣，茹蔬食淡。將葬前一日，大雨，君泣禱於庭，厥明果霽。服闋後佐蔣公校士於蜀，君未嘗爲科舉文，而能因文決人之福澤，後皆不爽。二年而歸，當事下車，必先問浦山先生安在，且爲刻其所著書。湖州守李公堂懸榻以待，名其軒曰「浦來」。君爲文簡老質實，有至性，學使雷公翠庭云有禪世教者也。詩稿不下萬餘首，痛自删削，尚存數千首。秀水魯明府克恭敘之云：「五古原於三謝，流衍於曹、陸、左、鮑、三張；七古則遠宗浣花，近禰北地；五律多以古運，七律純以氣行，不軌一家也。」其著述已刻者曰《強恕齋詩文集》十卷、《綱目地理糾繆》、《釋地補注》共十二卷、《畫徵録》及《續録》共

六卷、《畫圖精意識》二卷、《十九首解》一卷，行於世。《周禮》封建、井田、疆域諸

考、《五經臆》二卷、《太極一氣流行圖説》一卷、《罔極草》六卷、《瓜田詞》一卷、《題

跋》二卷、《蜀南紀行畧》三卷、《短檠璅記》二卷藏於家。山水入董、巨、倪、黃之室，

又自成一家，時罕及者。曾祖紛，明末諸生，高隱不出。祖濂，父棠，皆有雋才，早

世。祖妣唐氏，姚金氏，并以節著。配蔡氏，善持家，事姑嫜以孝，前數年卒。方君

之疾也，子在武昌，惟猶子時中侍，及篤治，命移榻正寢而没，乾隆二十一年九月十

一日也，年七十六。子二，時雍早卒；時敏，歲貢生。女三，陸祖錫、徐載、陳廷隆其

壻也。孫鶴齡，更名是；次鶴鳴。孫女三。

銘曰：幼則孤而壯始學，言則文而行乃確。大布衣以終身，晚肆志於煙雲。若

堂者壙，以利其後昆。痛先友之無存，感余懷而悲辛。